全台夜景 完全指南

TAIWAN NIGHT
VIEW GUIDE

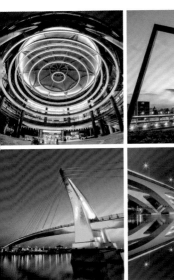
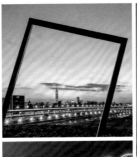
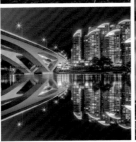
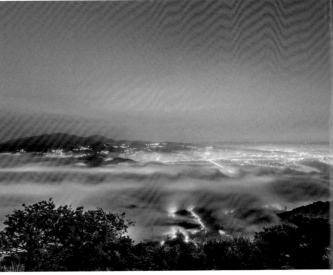

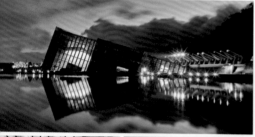

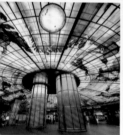

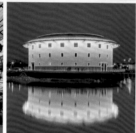

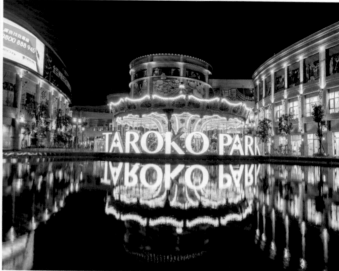

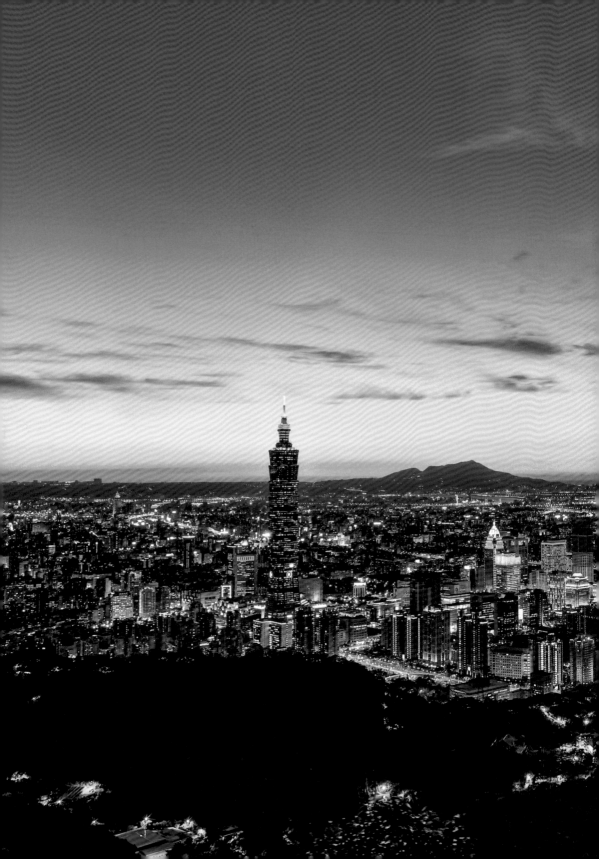

Canon EOS 5D Mark II+EF 17-40mm
F4L USM的27mm端。光圈F8, 快門10秒,
ISO 100, M手動模式, 自動白平衡, RAW轉
JPEG, 攝影：August Huang

上：FUJIFILM X-E2+XF 10-24mm F4 R OIS的24mm端。光圈F4, 快門1/55秒, ISO 6400, A光圈先決, 自動白平衡, RAW轉JPEG, 攝影：August Huang

下：FUJIFILM X-E2+XF 35mm F1.4 R。光圈F1.4, 快門1/60秒, ISO 1600, A光圈先決, 自動白平衡, RAW轉JPEG, 攝影：August Huang

→ PENTAX K-30+Samyang 8mm F3.5 Fisheye CS。光圈F16, 快門5秒, ISO 400, A光圈先決, 自訂白平衡, RAW轉JPEG, 攝影：許展源

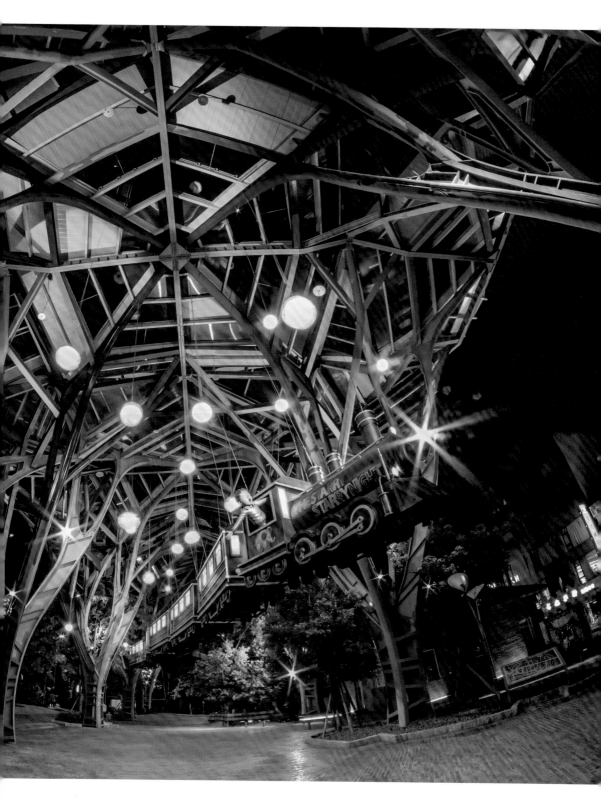

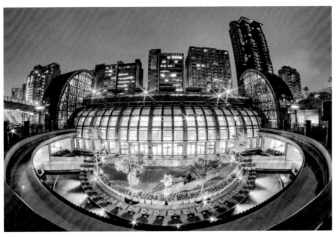

← PENTAX K-3 II+Samyang 8mm
F3.5 Fisheye CS。光圈F16, 快門
25秒, ISO 200, A光圈先決, 自訂白
平衡, RAW轉JPEG, 攝影：許展源

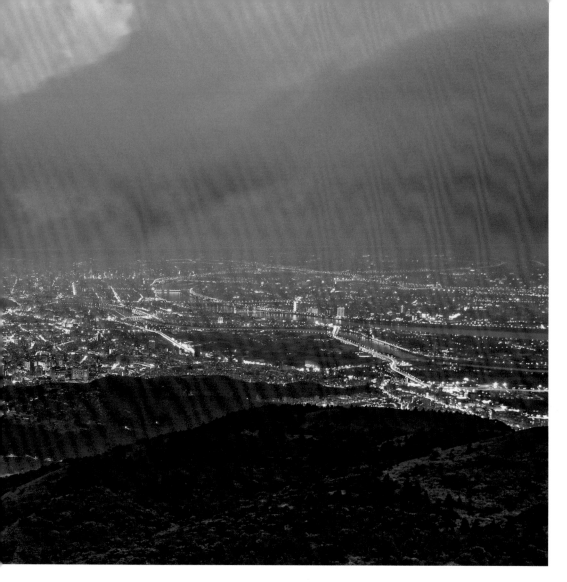

↑ Canon EOS 5D Mark II+EF 17-40mm F4L USM的33mm端。光圈F7.1, 快門20秒, ISO 50, M手動模式, 自動白平衡, RAW轉JPEG, 攝影：August Huang

←PENTAX K-3 II+Samyang 8mm F3.5 Fisheye CS。光圈F22, 快門58秒, ISO 100, M手動模式, 自訂白平衡, RAW轉JPEG, 攝影：許展源

全台夜景完全指南

TAIWAN NIGHT VIEW GUIDE

Chapter 1

初學、進階必看

拍攝準備、基本設定與對應器材

要拍好夜景，除了要有熱情外，還得具備哪些條件？本單元我們就從拍攝準備、基本設定到對應器材選擇等進行通盤解說，讓各位只要按圖索驥就能拍出理想的夜景作品。

全台夜景完全指南
TAIWAN NIGHT VIEW GUIDE

Chapter 2

台北市區
Taipei City

台北市區/Taipei City

台北之都的國際象徵

象山台北101

若以台北市的夜景拍攝來說，位處信義區與南港區交界的象山一直都是頗為熱門的取景地點之一，因為不僅能近窺台北101且視野極佳，還有多重取景角度可供選擇，每逢天候晴朗之時總能吸引滿滿人潮上山卡位拍照。

有時候動動腦試試不同的參數組合，會讓你獲得意想不到的驚喜。（Canon EOS 5D Mark II＋ EF 17-40mm F4 USM的40mm端。光圈F8，快門20秒，ISO 100，M手動模式，自動白平衡，RAW轉JPEG,攝影：August Huang）

攝點概述

台北101自完工以來，便是台北市，甚至是台灣的重要地標及象徵。樓高509.2公尺，共有地上樓層101層、地下樓層5層，是目前全世界第九高的摩天大樓，同時亦是環地震帶最高的建築物之一。1999年動工，並於2004年12月31日完工啟用，在2010年1月4日之前，一直都保有世界第一高摩天大樓的紀錄，之後被杜拜的哈里發塔超越取代，總計台北101在高度上世界第一的紀錄，共維持了5年又4天。

除此之外，因為抵抗強風與台灣頻繁地震所造成的搖晃，在大樓的87至92樓間掛置一顆重達660公噸、直徑逾5.5公尺的調質阻尼器，是目前全球次大的阻尼器（僅次於上海中心大廈），同時也是全球唯一開放遊客參觀的巨型阻尼器。

拍攝心得

談到拍攝台北101的夜景，相信很多玩家直覺都會想到象山，至於原因應該和玩家們的推波助瀾與網路影像的大量曝光脫離不了關係。象山位於信義區與南港區交界，由於地勢較高，再加上鄰近台北101大樓，相信是許多喜愛拍攝台北市區夜景攝友的最佳選擇。

而在整個象山範圍大致上有四個較適合取景的地點，分別為六巨石、攝影平台、逸賢亭旁空地和超然亭，其中又以六巨石最受歡迎，因為除了位置最靠近101之外，只要有機會攀爬至巨石之上，就能擁有相當遼闊的視野，加

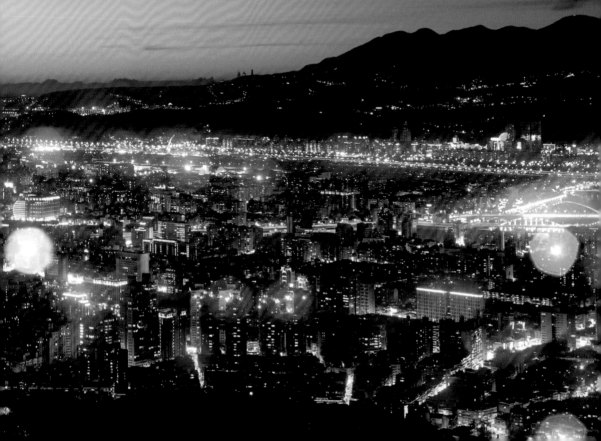

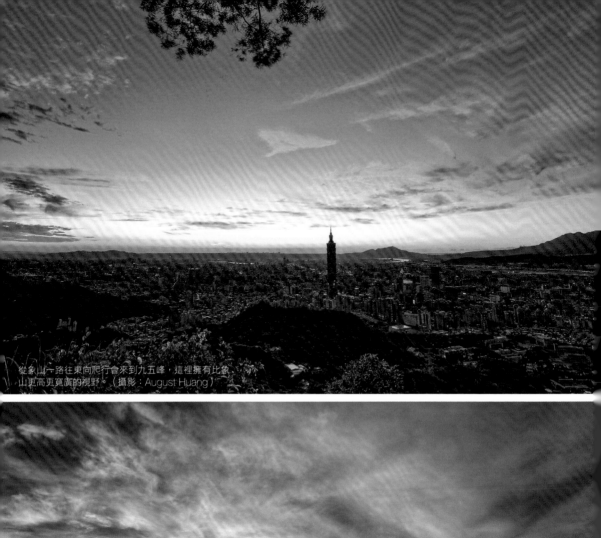

從象山一路往東向爬行會來到九五峰，這裡擁有比象
山更高更寬廣的視野。（攝影：August Huang）

上好天氣的加持，幾乎都能拍到滿意的畫面，不過需注意的是，在這幾顆巨石中，僅有兩顆適合擺放腳架，且位置空間不多，所以若想取得構圖的好視角，建議最好能提早前往卡位為佳；位於六巨石後方旁小徑的攝影平台由於視角與六巨石相仿，再加上安全性較高，近來已成為攝影玩家的新興攝點；由逸賢亭往六巨石階梯入口處旁的小空地，也是我們認為不錯的拍攝景點，雖然有些不起眼，不過卻能提供絕佳的拍攝視野，該空地最多能提供2～3支三腳架擺放，但由於沒有護欄防護，拍攝時請務必留意自身安全；最後超然亭是除了六巨石外象山第二熱門的攝點，由於視野寬闊，再加上又有遮風避雨之處，所以每逢節慶或天候放晴時，總可在涼亭前看到滿滿一排腳架，其魅力由此可見一般。

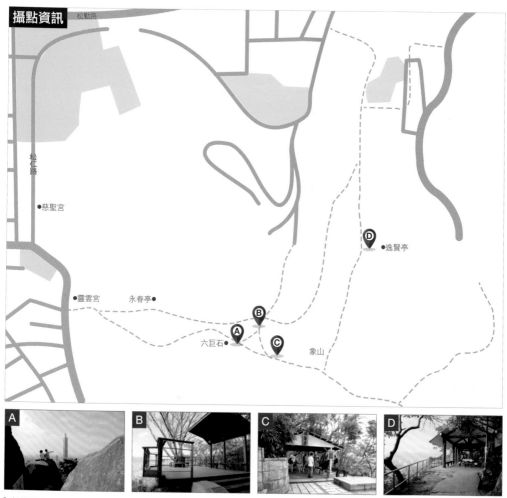

拍攝點A：六巨石／拍攝點B：攝影平台／拍攝點C：逸賢亭／拍攝點D：超然亭

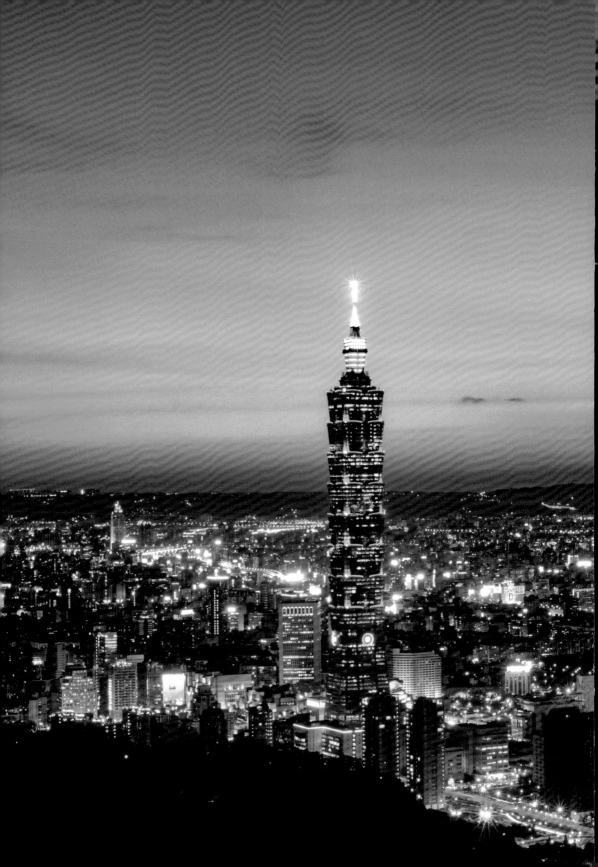

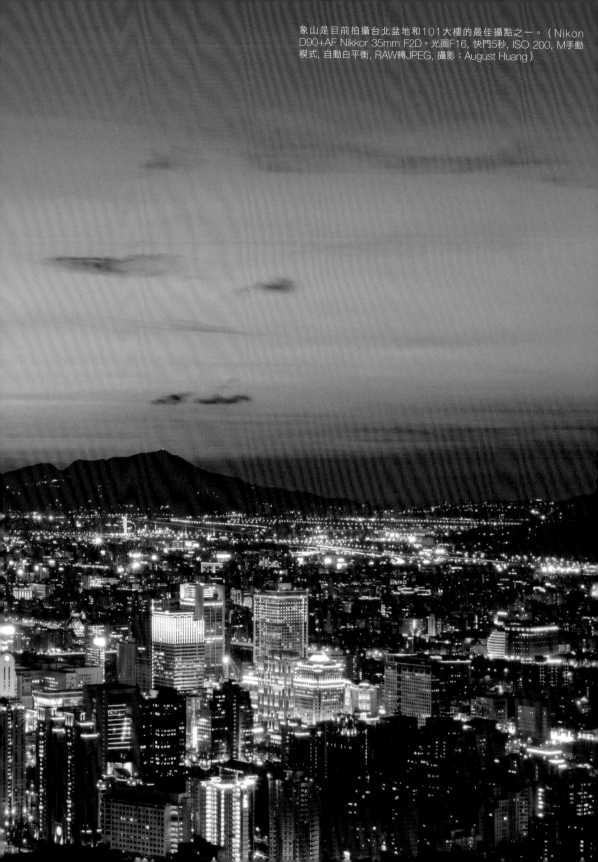

象山是目前拍攝台北盆地和101大樓的最佳攝點之一。（Nikon D90+AF Nikkor 35mm F2D。光圈F16, 快門5秒, ISO 200, M手動模式, 自動白平衡, RAW轉JPEG, 攝影：August Huang）

俯瞰台北城的第一把交椅

大屯山

海拔1,092公尺的大屯山，堪稱俯瞰台北城的第一把交椅，不僅能遠眺台北101大樓及關渡平原，在能見度極佳情況下，甚至桃園竹圍的海岸線也能盡收眼底，絕對是情侶觀星談心及夜拍取景的最佳去處。

攝點概述

於位陽明山國家公園內的大屯山，為一錐狀火山，地理上屬於大屯火山群的大屯山亞群。當初形成的原因，是約始於250萬年前的噴發活動而形成的了大屯山的原始樣貌，之後沉寂了約100萬年，另一次的火山噴發活動將原始大屯山分離成現在的主峰、西峰和南峰。主峰海拔標高約1,092公尺，現為許多來到陽明山旅遊遊客熱愛拜訪的地點，因在此可居高臨下一覽台北盆地與關渡平原，而且天氣好的時候還可以觀星與夜景，視野十分遼闊。峰頂設有觀景平台，且此地又以夕陽、雲海與秋芒景觀而聞名，因此每逢天氣合適之時，總會吸引大量攝影愛好者前來取景拍攝，好不熱鬧。

拍攝心得

大屯山由於有公路可讓遊客直接開車抵達，加上擁有地形優勢，是北部地區相當知名觀夕陽、賞夜景之所在。那麼來到大屯山該怎麼拍攝才漂亮？一般來說，除了單純的夜景拍攝外，其實也能將前方的芒草與台北夜景一同拍攝入鏡，有了前景的襯托，就不會讓夜景畫面看起來太過單調。另外，也可利用每年1~3月的冬末春初時刻，藉由冷暖空氣交替下所產生的平流霧，拍攝非常有名的「大屯山琉璃光」，來為夜景作品加分。不過要注意的是，入夜後的山上氣溫頗低，前往拍攝夜景時切記要做好保暖禦寒工作為佳。

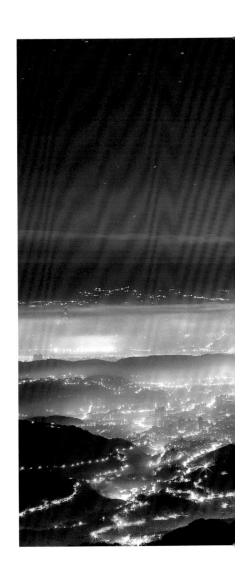

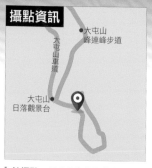

攝點資訊

大屯山
峰連峰步道

大屯山車道

大屯山
日落觀景台

拍攝點：新北市淡水區大屯山車道
（25°10'33.1"N 121°31'20.1"E）

秋天的大屯山開滿芒草，也是玩家非常喜愛的拍攝題材。（攝影：August Huang）

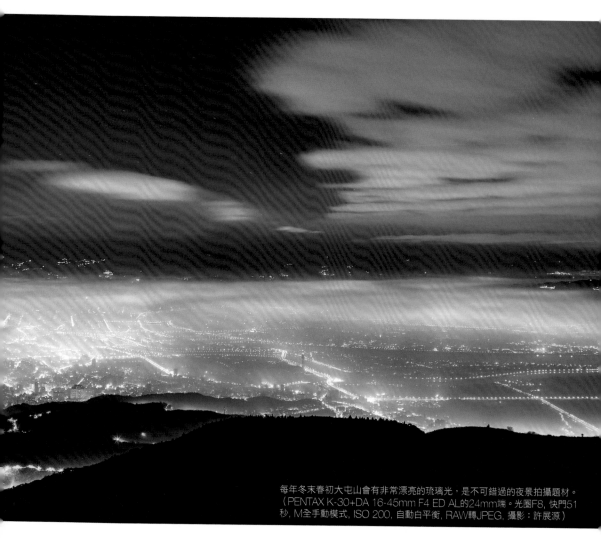

每年冬末春初大屯山會有非常漂亮的琉璃光，是不可錯過的夜景拍攝題材。（PENTAX K-30+DA 16-45mm F4 ED AL的24mm端。光圈F8, 快門51秒, M全手動模式, ISO 200, 自動白平衡, RAW轉JPEG, 攝影：許展源）

台北市區/Taipei City

讓摩天輪乘載夢想
兒童新樂園

自從原兒童樂園於2014年底結束營運後，背負大小朋友歡樂夢想的任務當然就由兒童新樂園銜接囉！白天充滿笑聲的這裡是不折不扣的歡樂天堂，而到晚上五光十色的燈光亮起，則搖身一變成為夢幻樂園。

攝點概述

位於圓山的兒童育樂中心相信是許多台北人的共同回憶，而它在2014年底吹熄燈號後，便由位於士林承德路的兒童新樂園接棒。要說兒童新樂園最大的特色為何？大概就是遊樂設施從以前的7項增加至13項，除了基本的咖啡杯、旋轉木馬和碰碰車……等，還增加了刺激的自由落體、位於三層樓牆邊的雲霄飛車、以及大人小孩都會尖叫的海盜船，同時還有沙坑、大型溜滑梯、遊戲區、表演廣場等免費體驗設施。值得一提的是，兒童新樂園所處的環境得天獨厚，被天文館、科學教育館、美崙公園以及河濱公園所包圍，全家出遊溜小孩除了使用園內的遊樂設施外，更可以讓行程動線延伸，規劃相當豐富充實的一天！

拍攝心得

首先要注意的是，欲拍攝兒童新樂園夜景其實是有時間限制的喔！根據官方資料指出，週二到週五只營業到17：00，週六及寒暑假期間延長營運至20：00，而週日或收假日延長營運至18：00，所以對拍攝夜景有興趣的玩家，若非適逢寒暑假，那就只有星期六可以拍了，這點還需請特別留意。至於取景重點，根據編輯部實際拍攝經驗，基本上還是以摩天輪為主，透過長曝讓它化成一圈圈的光軌是很常見的拍攝手法。上至四樓的觀景平台，除了可以眺望雙溪河濱公園及遠方群山外，園區這一側即是正對摩天輪，用超廣角鏡頭才可將其完整捕捉下來。此外，也可以選擇將它和旋轉木馬（海洋總動員）或海盜船（尋寶船）一起入鏡，趁著設施啟動之時，讓光的軌跡刻劃於夜空之中。至於其他只要有開燈的遊樂設施，當然也都有成為夜景元素的潛力，就留給各位讀者挖掘囉！另外，因園區內遊客眾多，因此在使用腳架進行長時間曝光時，也請特別留意周遭遊客的安全，尤其是奔跑中的小朋友，以不要妨礙到他人行進動線為佳。

攝點資訊

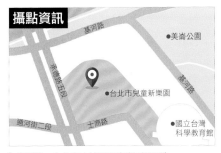

拍攝點：台北市士林區承德路5段55號
（25°05'49.7"N 121°30'53.0"E）

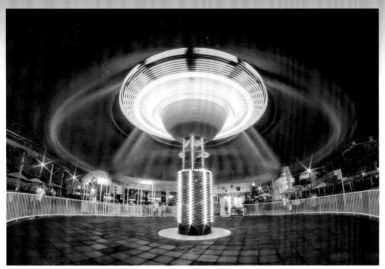

← 除了摩天輪外，運作中的旋轉木馬或輻射飛椅，也是常見的夜景拍攝目標物。（攝影：許展源）

↓ 站在入口處用魚眼同時將大門和摩天輪一起捕捉入鏡也是不錯的選擇。（PENTAX K-3 II+Samyang 8mm F3.5 Fisheye CS。光圈F8，快門1秒，ISO 200，A光圈先決，自訂白平衡，RAW轉JPEG，攝影：許展源）

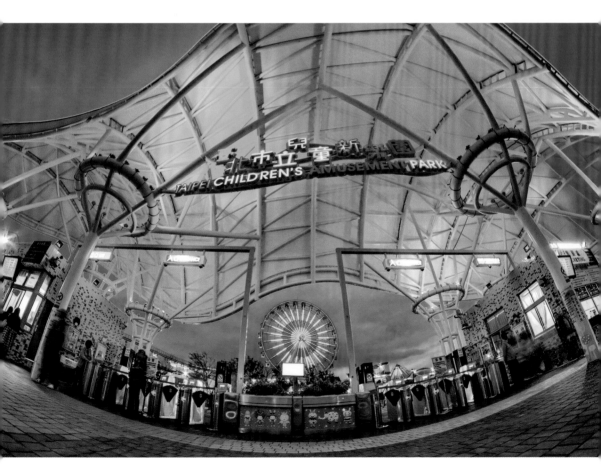

台北市區/Taipei City

老車站著新裝
台北松山車站

歷史悠久的松山車站，自地下化專案完工啟用後，儼然為當地居民帶來耳目一新的觀感和生活體驗，現代化的站體設計，加上擁有許多公共藝術作品駐進其中，因此吸引不少攝影愛好者相競前往拍攝取景。

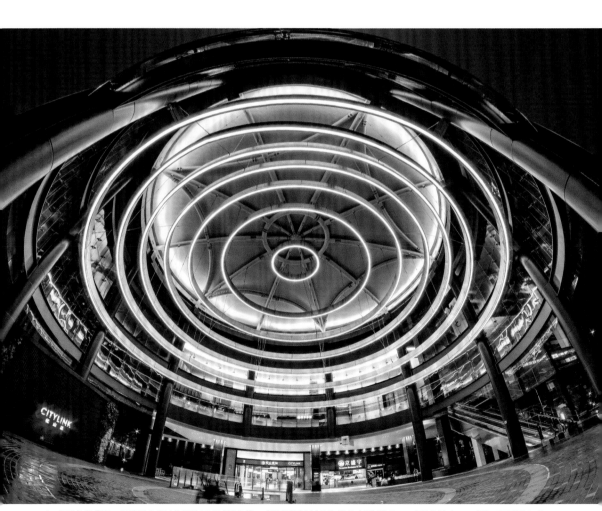

↑ 使用魚眼鏡頭一舉將松山車站的出入口處捕捉入鏡。（PENTAX K-30+SAMYANG 8mm F3.5 Fisheye CS。光圈F11, 快門1秒, ISO 200, A光圈先決, 自訂白平衡, RAW轉JPEG, 攝影：許展源）

攝點概述

　　松山車站最早建於西元1887年，當時台灣巡撫劉銘傳因洞察鐵路對國防、政治、經濟、文化之重要性，奏請清廷興建台灣鐵路獲准，於是利用當時淞滬鐵路拆下的鋼軌和車輛，興建台北至新竹的鐵路，並於1893年通車，全長約106.7公里。松山車站在當時只是個簡易的售票房，名為「錫口站」，日據時代改以檜木擴大重建，並改名為「松山驛」，直到台灣光復後，才改為「松山車站」。西元1985年（民國74年）因應鐵路地下化松山專案工程，將之改建為二層樓跨站建築，兩年後升格為一等車站，並取代台北車站成為縱貫線下行旅客列車之始發站。西元2003年（民國92年）因應鐵路地下化南港專案工程遷至臨時站營運，同時原跨站式站體隨即拆除並興建新站，並於西元2008年（民國97年）竣工，松山地下化車站正式啟用至今。

拍攝心得

　　二度改建後的松山車站，因規劃得宜不但改善了當地的交通狀況，同時原臨時站位置在拆除後，台灣鐵路管理局以ＢＯＴ模式由潤泰企業集團建造兩棟聯合開發大樓，與松山車站共構，並吸引許多商家駐進（如：CITYLINK購物中心），且周遭有著饒河夜市、五分埔、慈祐宮……等知名景點，儼然成為當地的生活重心。在拍攝上，松山路這端的車站出入口，建物本身是少見的圓柱體設計，入夜後燈光點亮，從下向上仰望好似身處飛碟之中，是許多攝影玩家相競拍攝的目標物。另外，像是捷運松山站月台與台鐵月台間通道廣場上方的裝置藝術《河流彎曲之處，域

見繁花光穹》，也是不可錯過的拍攝重點，以上這兩處可以的話，建議使用魚眼鏡頭方能較完整的將其收納入鏡。當然，若是只有超廣角鏡頭的玩家也別灰心，至少正是訓練攝影眼的大好機會，不是嗎？！

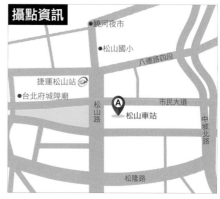

攝點資訊

　饒河夜市
　松山國小
　　　　八德路四段
捷運松山站　
　台北府城隍廟
　　　　　　市民大道
　　　　　松山車站

拍攝點： 台北市信義區松山路11號（25°02'57.5"N 121°34'41.8"E）

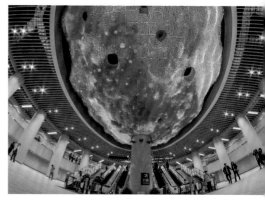

↑《河流彎曲之處，域見繁花光穹》也是來到松山車站時不可錯過的拍攝重點。（攝影：許展源）

台北市的都市之肺
捷運大安森林公園站

鄰近東門與大安兩大轉運樞紐，大安森林公園憑藉著特殊景觀設計成為全台北最漂亮的捷運站，集交通運輸、休憩概念於一身，將環保元素巧妙地融合在優雅的圓弧鋼骨，鬧中取靜充滿著視覺衝突美感。

攝點概述

位於信義路三段的捷運大安森林站，甫從落成開放後就成為許多攝影玩家眼中的新攝點，加上臨近大安森林公園，因此給人綠意盎然的感受。外型獨特的站體設計，有大量玻璃帷幕達到節能目的；自穿堂層至外的下凹式庭園是本站最為吸引人潮的地方，也讓大安森林站成為台北捷運車站中，第一個擁有庭園設計的車站，內有裝置藝術和水池，並有水舞表演，幾乎每逢假日總是吸引許多民眾前往駐足拍照，好不熱鬧。

拍攝心得

綜觀大安森林公園站的幾項特點，如何在有限的色溫時間內掌握水舞線條與建物燈光是拍攝上的最大挑戰。首先從色溫與站體燈光的搭配開始，雖然冬春之際太陽方位不盡理想，但隨著夏天到來日落位置北移，面西攝點將可完整拍下色溫，舉凡霞光、火燒雲皆可一併納入構圖，這時候就需要黑卡來控制天空和地景間的明暗反差，原則上只要亮部避免過曝、地面拍出細節即可，至於高光與暗部交界處的站體建築難免因尚未開燈與黑卡操作影響而曝光不足，但只要在天黑後補拍一張燈光為主的夜景，後續再用疊圖變亮的方式就能獲得改善。由於主要的攝點均圍繞捷運站前的半圓形廣場，受限於拍攝距離較近，若要在畫面中完整呈現站體建築與廣場曲線建議使用等效18mm以降廣角鏡。此外，正對捷運站的上下層攝點相當適合魚眼發揮，透過變形效果的詮釋可更加凸顯圓弧狀的線條張力，同時包含站體結構、水舞及藝術造景，充份表現出大安森林公園站的設計特色。最後，除了常見的外觀拍攝，捷運站內也有許多值得記錄的巧思，像是白天陽光灑落的光影對比或車站內由日本藝術家柴清文設計的彩色牆面，適合我們放下腳步，慢慢品嘗這些藏身於細節的美。

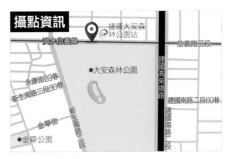

拍攝點：台北市大安區信義路三段100號
（25°02'00.3"N 121°32'07.2"E）

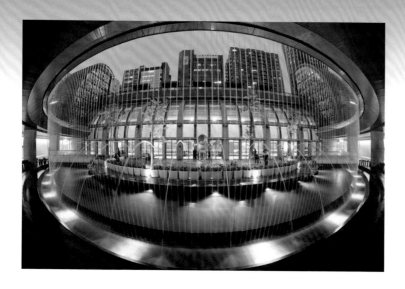

←下凹式庭園的水池，相當
適合用魚眼鏡頭捕捉其美妙
舞姿。（攝影：丁健民）

↓華燈初上的捷運大安森
林公園站，是拍攝夜景的
好去處。（Canon EOS
5D Mark II+EF 17-40mm
F4 USM的22mm端。光
圈F16，快門30秒，ISO
200，M手動模式，自動白平
衡，RAW轉JPEG，攝影：
August Huang）

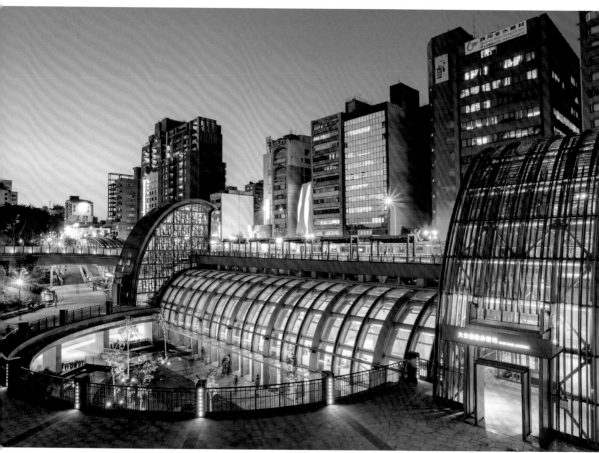

復育都市之肺
內湖復育園區

內湖垃圾山，昔日基隆河畔的化外邊陲，近幾年在復育工程的落實下，已逐漸褪去汙穢的外衣，換上一身綠意盎然的新氣象。登上小山丘，矗立的畫框描繪著色彩斑斕，宛如都會版伯朗大道，為觀景窗留下了無限想像。

攝點概述

說到內湖垃圾山一直以來都是台北市民聞之色變的毒瘤，原本只是一個暫時性的垃圾掩埋場，不料後來因新址難尋，導致這塊垃圾場從窪地、填滿到堆積成山，不但附近惡臭撲鼻，更多次坍方甚至引起大火，直到1984年掩埋場遷移至木柵福德坑才結束了一連串的垃圾山亂象。現在偌大的棄置空間已搖身一變為16公頃的復育園區，藉由環保局的創意規劃，除了高處景觀廣場可遠眺東區夜景，周邊還將陸續設置復育林區、遊憩區與滑草坪，打造垃圾山成為休閒、景觀兼具的多功能都市之肺。2014年底隨著珍·古德（Jane Goodall）博士致贈的1,600株樹苗揭開了啟用序章，並已於2015年6月正式對外開放，不時吸引玩家來此將繽紛的台北夜色透過相機收入記憶卡中。

拍攝心得

雖然復育園區佔地不小，但逛了一圈之後發現較值得拍攝的地點唯集中在觀景平台及周

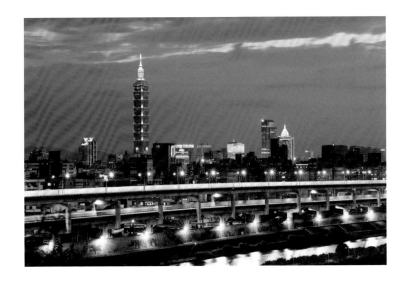

↗夕陽時的漸層天空是絕佳顏料，透過框景構圖塑造出視覺焦點。（FUJIFILM X-E2+XF 10-24mm F4 R OIS的24mm端。光圈F16，快門30秒，ISO 200，M手動模式，自訂白平衡，RAW轉JPEG，攝影：August Huang）

← 中長焦著重在市景特寫，以環東大道的線條與星芒為底，襯托遠方的101及周邊建築。（攝影：丁健民）

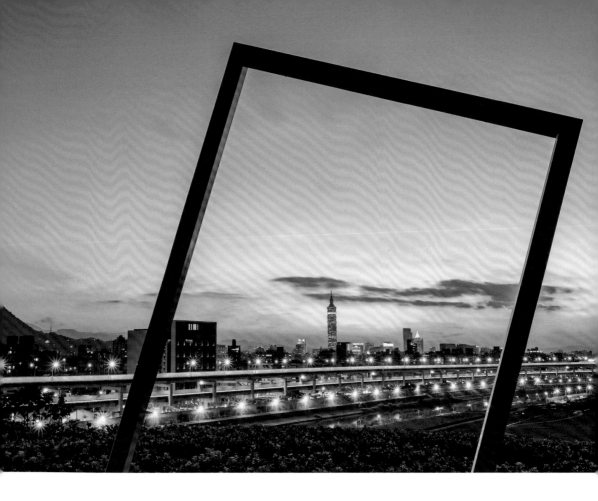

遭。會這麼說的原因是一來觀景平台相對是該處較高的制高點，從這裡拍出去能同時將堤防、河濱公園、環東大道以及101一起囊括入鏡，二來這裡有著仿台東池上伯朗大道的框景造景，讓玩家在構圖上能有較多的運用選擇。在拍攝上，建議廣角至中長焦段皆需備齊，首先等效35mm左右可將山頂的大型畫框納入構圖，利用框景的方式型塑聚焦於遠方的101。至於中長焦段則需配合高能見度，等效50mm可將花海作為前景，營造出垃圾山獨有的色彩層次；而等效70mm以上著重在市區特寫，環東大道的星芒搭配101構築熱鬧的夜景畫面。這三種拍法端看個人喜好，唯一需要注意的是傍晚逆光控制，必須透過黑卡或漸層鏡才能兼

顧亮暗部的反差細節。當然，佔地廣大的內湖復育園區，相信一定還有許多可以取景的角度和位置等著你去發掘，趕快出發吧！若有拍到滿意的作品，記得上網與大家分享喲！

拍攝點：台北市內湖區潭美街587號
（25°03'42.0"N 121°36'27.3"E）

全台夜景完全指南

TAIWAN NIGHT VIEW GUIDE

Chapter 3

新北市區
New Taipei City

淡水河畔的閃耀之星
淡水福容大飯店

淡水絕對是北台灣最具指標性的旅遊景點之一，每逢周末假期總會湧入大量人潮，而日落時分，可見不少攝友來到漁人碼頭取景拍照，不過除了情人橋之外，也別忘了捕捉後方的福容大飯店喲！

攝點概述

位於新北市西北方的淡水，在18世紀時期曾是台灣的第一大港，然而隨著時代變遷，現已轉型為極富盛名的觀光景點，加上有著捷運、藍色公路和公車三者所組成的便捷運輸網路，讓假日的淡水總是人山人海，好不熱鬧。來到淡水，除了大家耳熟能詳的淡水街和漁人碼頭之外，其他像是滬尾偕醫館、禮拜堂、滬尾砲臺公園、清水巖祖師廟、紅毛城、英國領事館、小白宮、一滴水紀念館……等，都是值

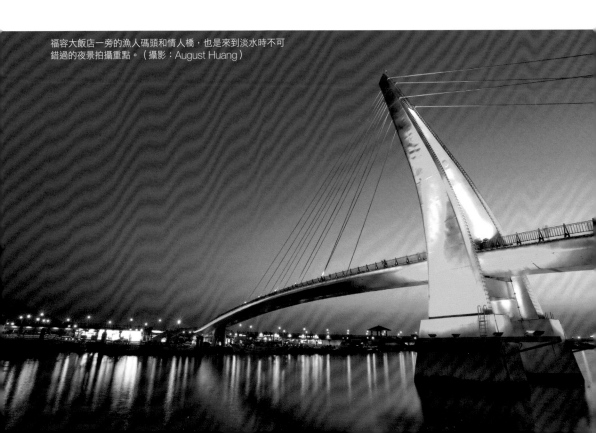

福容大飯店一旁的漁人碼頭和情人橋，也是來到淡水時不可錯過的夜景拍攝重點。（攝影：August Huang）

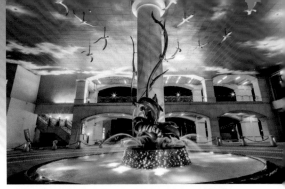

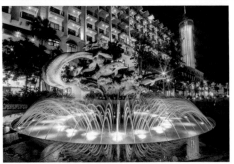

得拜訪的好去處。而坐落在漁人碼頭旁的福容大飯店，又名"福容愛之船"，是許多攝友眼中2011年之後的淡水新攝點，因外型仿若一艘巨型郵輪而得名，同時在一旁還設有360°的旋轉景觀塔，塔高約100公尺，每次最多可容納80人，讓福容大飯店儼然成為此處的新地標。

拍攝心得

其實淡水能拍攝夜景的景點並不少，其中又以漁人碼頭的情人橋最具代表性，不過自2011年落成並開始營運的福容大飯店，也是來到此地不可錯過的必拍景點。若從高空俯瞰，會發現福容大飯店是棟西北–東南走向的長方型建築，因此能拍攝的角度其實相當多元，無論是要從觀海路向西南面拍攝，或是繞至飯店另一面向東北面拍攝都是推薦的方式，完全端看拍攝者的個人喜好而定，當然也可以從二樓空橋處捕捉前方飯店建築的景色都值得嘗試，入夜後建物燈光點亮，搭配天空的藍幕色溫，將可形成一幅十分耀眼的璀璨畫面。

此外，我們也相當推薦從情人橋方向往回拍攝，因為能同時將福容飯店和停泊在碼頭上的遊艇一起囊括入鏡，讓人彷彿有置身國外的錯覺，也能增加畫面的可看性。而從對岸八里遠眺福容大飯店也是不錯的選擇，拍攝位置則是在挖仔尾自然保留區內的自行車道上（拍攝點B），不過這裡由於距離的關係，需要透過望遠鏡頭才能取得較理想的構圖，建議等效180mm是較為理想的焦段，玩家們不妨試著透過鏡頭找尋自己心目中美麗的福容大飯店。

上：福容大飯店內側有另一處噴水池，高聳柱子與天花板造景適合用超廣角捕捉入鏡。（攝影：許展源）

下：福容大飯店廣場前的噴水池也是值得記錄的夜色之一。（攝影：許展源）

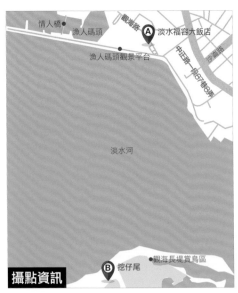

攝點資訊

拍攝點A：新北市淡水區觀海路83號
（25°10'56.5"N 121°24'57.7"E）

拍攝點B：挖仔尾自然保留區內的自行車道
（25°10'08.4"N 121°24'53.3"E）

從八里遠眺福容大飯店，透過長曝讓畫面別有一番風情。
（FUJIFILM X-E2+XC 50-230mm F4.5-6.7 OIS的
121mm端。光圈F16, 快門20秒, ISO 200, M手動模式, 自
動白平衡, RAW轉JPEG, 攝影：August Huang）

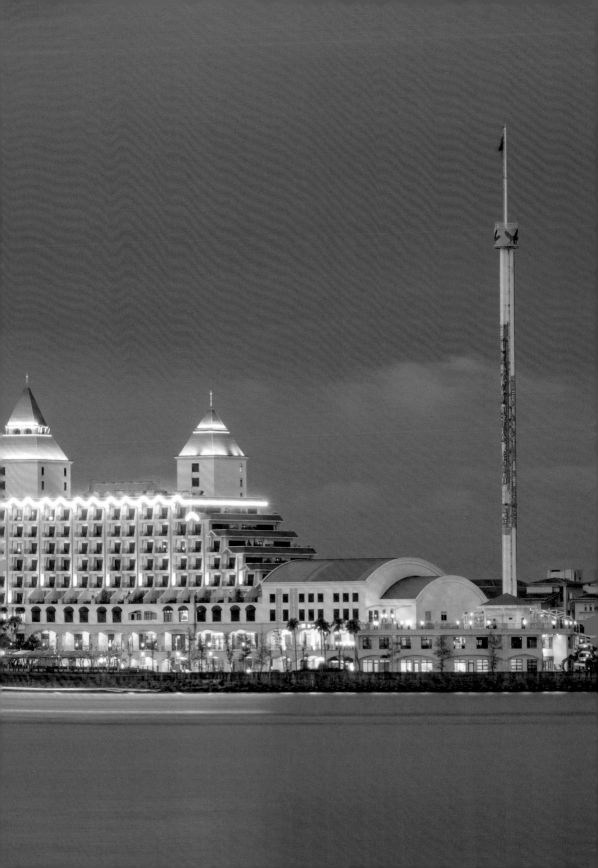

新北市區/New Taipei City

雲門劇場

現位於中央廣播電台舊址的雲門劇場，是台灣第一個由民間捐助興建的表演藝術文化園區，由於位處風光明暗的淡水區，加上特殊的建物景觀造型，因此相當推薦來淡水的遊客前往探索一番。

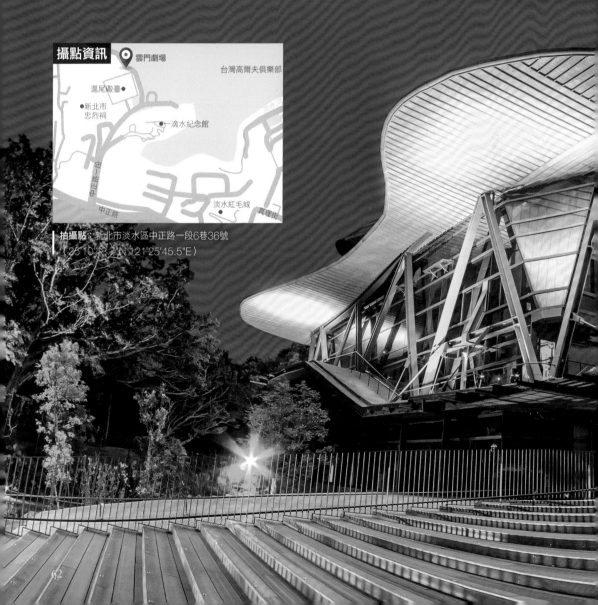

攝點資訊　📍 雲門劇場

台灣高爾夫俱樂部

滬尾礮臺

新北市
忠烈祠

一滴水紀念館

淡水紅毛城

真理街

中正路

拍攝點：新北市淡水區中正路一段6巷36號
（25°10'48.7"N 121°25'45.5"E）

攝點概述

　　說到雲門舞集，想必大家應該都不陌生，就算沒看過他們的表演，也一定聽過其大名。雲門舞集是台灣第一個現代舞蹈職業表演團體，由林懷民於1973年創辦，創立至今已40餘年，曾推出許多令人叫好又叫座的舞作，如：輓歌、稻禾、薪傳、水月、九歌、狂草、流浪者之歌……等，作品靈感皆源自於古典文學、民間故事、台灣歷史、社會現象的衍化發揮，並藉由舞蹈來表現之。2008年原位於八里的排練場發生大火意外，多年心血付之一炬，當時的台北縣政府引用「促進民間參與公共建設法」協助雲門舞集取得原中央廣播電台舊址40年的使用權，獲得海內外共4,155筆民間捐款，並由知名建築師黃聲遠設計，以節能

和尊重四周的歷史意義為發想，協助雲門舞集於該地建造「雲門劇場」。

拍攝心得

　　來到雲門劇場，相信首先會被那頗具設計感的建物外型給吸引住目光，不規則的屋簷、墨綠色鋼材和大量的玻璃帷幕，建造出外型和節能兼具的雲門劇場，不僅呼應周邊林景，同時也能引進大量自然光，達到節能減碳的目的，使得雲門劇場成為名符其實的綠建築。因為有了這些特色，所以當有陽光灑落的時候，就能在室內外捕捉到許多光影交織的畫面，這些都值得用相機好好記錄下來。當然，雲門劇場的拍攝重點，還是本身的主建築，這邊我們比較推薦的角度是從階梯俯拾而上，用超廣角甚至魚眼鏡頭大約以45°仰拍，由於主建物入夜後本身就會點燈，其暖色系的燈光與天空的藍幕色溫正好形成互補色彩，是構成影像吸睛的關鍵要素之一，再加上以階梯為前景，以及周遭綠色樹木被路燈照明點亮，都著實增加了畫面的可看性。

想要完整捕捉雲門劇場的夜色，推薦使用超廣角或魚眼鏡頭為佳。（PENTAX K-30+ SAMYANG 8mm F3.5 Fisheye CS，光圈F8，快門20秒，ISO 200，A光圈先決，自訂白平衡，RAW轉JPEG，攝影：許展源）

水陸交通樞紐
台北港＋台64線

若要說有什麼地方是可以同時拍到冗長車軌和港口景緻，那麼接下來要介紹到的這個地方絕對榜上有名！從這裡放眼望去，台北港＋台64線一覽無遺，尤其當藍幕來臨華燈初上，眼前便成為一幅絕美的夜景畫面。

攝點概述

位於新北市八里區的台北港，不僅是省道台64線快速道路的起點，同時也是一座國際商港，又定為基隆港的輔助港，於1993年開始第一期工程興建，並於1998年完工後開始啟用。

由於該港位處淡水河口西側，南臨觀音山、北臨台灣海峽，腹地廣大、水深足夠，而且接近大台北都會區，地理位置優越，因此除了是基隆港的輔助港之外，同時也被行政院籌設為自由貿易港區；除此之外，台北港也設有客運碼頭，經營台北–福建平潭之間的航線。至於台64線則為台灣12條東西向快速道路之一，北起新北市八里區台北港，南訖新北市中和區秀朗橋，全長29.5公里，全線經八里、五股、泰山、蘆洲、三重、新莊、板橋、永和、中和、新店……等區，是北台灣重要的快速道路之一。

拍攝心得

要將台北港＋台64線一起囊括入鏡，最適合的地方是位處新北市八里區荖阡坑路和民義路二段交叉口的「布萊迪文

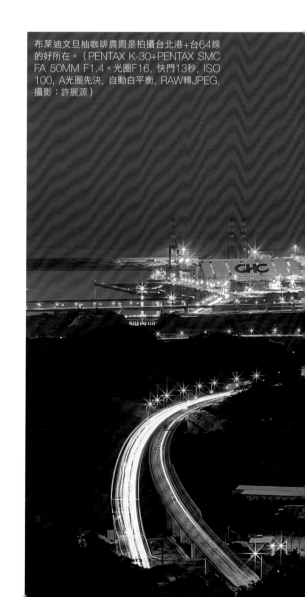

布萊迪文旦柚咖啡農園是拍攝台北港＋台64線的好所在。（PENTAX K-30+PENTAX SMC FA 50MM F1.4。光圈F16, 快門13秒, ISO 100, A光圈先決, 自動白平衡, RAW轉JPEG, 攝影：許展源）

旦柚咖啡農園」，這裡幾年前原是一塊路邊的空地，後來地主把這裡改建為咖啡農園對外經營，由於園內正好可以一覽台北港+台64線，因此假日總是吸引不少遊客拜訪。布萊迪文旦柚咖啡農園腹地呈長方型而面積不大，在走道旁擺設三、五張桌椅供遊客休息用餐，而一旁則是用尼龍繩圍起的警戒線，在此架起腳架向

北拍去，便能將台北港+台64線一起囊括入鏡。焦段上，由於周遭綠色植物和樹枝頗多，用廣角反而會讓畫面凌亂無重點，不如鎖定標準或中長焦段，方能框住重點，讓台北港和台64線幾乎佔滿畫面，上方1/3空間留給藍幕，而下方其餘空處則由鄉間小路和路火點綴，可使畫面既吸睛又耐看。

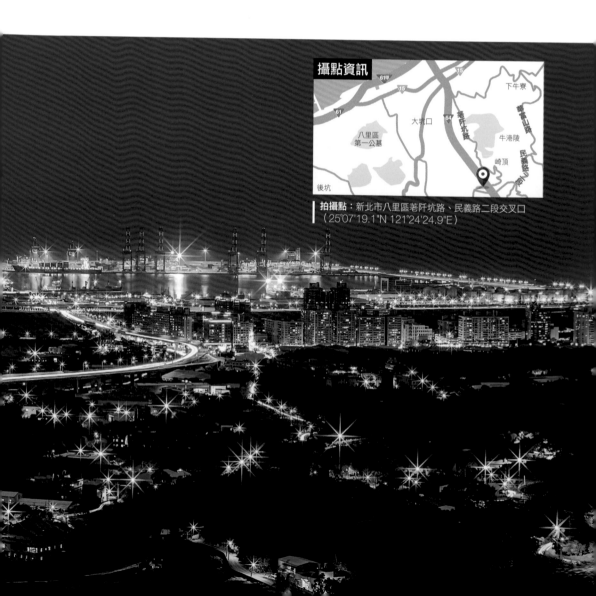

攝點資訊

61甲　15　下牛寮

61　大坑口　64　老阡坑路　牛港陵

八里區第一公墓　崎頂　民義路

後坑

拍攝點：新北市八里區荖阡坑路、民義路二段交叉口
（25°07'19.1"N 121°24'24.9"E）

新北市區/New Taipei City

DIGI PHOTO

俯瞰新店繁華夜色
安坑隧道

連接新店與中和的安坑隧道，自北二高通車以來一直都是該地重要的交通樞紐之一，每逢上下班的尖峰時刻，塞車如家常便飯，不過若登高望遠，則能一覽新店和碧潭地區的地市景觀，而這般景緻，在入夜後則會更加美麗。

攝點概述

　　為舒緩中山高速公路趨近飽和的車流量，高速公路局於1983年便開始著手研議和規劃興建第二條南北向高速公路的可行性，並於1987年動工，1993年開始分段通車，至於全線完工通車目標在2004年1月11日實現。此高速公路又稱為福爾摩沙高速公路，是我國編號第三號的國道，北起基隆市安樂區大武崙，南訖屏東縣東港鎮大鵬灣，全長約431.5公里，比中山高速公路（374.3公里）還多出57.2公里，會有這樣的結果是因為後者所經之地大多都是人口密集的都市，而身負舒緩中山高速公路車流量和平衡城鄉發展任務的國道三號，在當初規劃時自然以穿越中小型城填鄉村為主要目標，也是我國目前長度最長的高速公路。國道三號沿線共有15個隧道，其中大多都聚集在台北盆地南邊山區，而安坑隧道便是其一。

拍攝心得

　　安坑隧道位於國道三號約32公里處，北接新北市新店區，南連新北市中和區，隧道長約432公尺。欲拍攝安坑隧道的車軌，當然要找尋一處制高點，而此處便是新北市中和區華新街109巷的一處山坡地上，循著攝點資訊所提供的座標，會看到路邊有一處供人行走的階梯，只要順著俯拾而上便可到達拍攝地點。

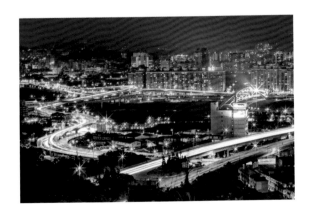

↗ 城市燈火搭配車軌，在安坑隧道構成美麗的畫面。（PENTAX K-30+PENTAX SMC DA 18-55mm F3.5-5.6 AL II的42mm端。光圈F8，快門1/5秒，ISO 200，A光圈先決，自動白平衡，RAW轉JPEG，攝影：許展源）

← 來到安坑隧道南側的華新街109巷朝新店方向拍攝，又是另一種景緻。（攝影：許展源）

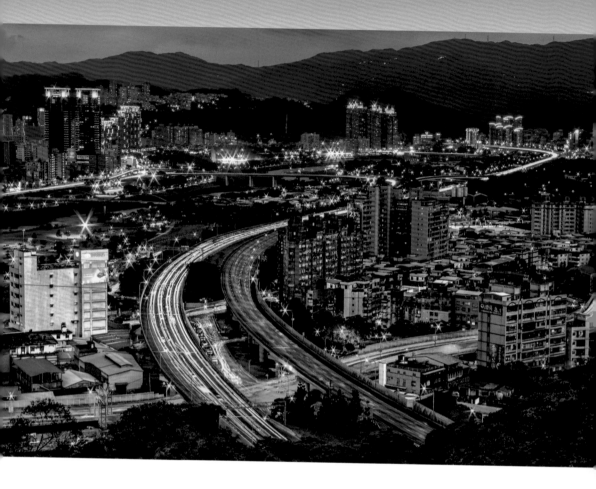

站在這裡向前方望去，映入眼簾是被萬家燈火點綴十分華麗的新店夜色，在此不僅可瞧見宛如龍身的北二高與相交錯的新北環快，再向前遠眺，還可見碧潭風光與其豪宅群，視野十分良好。而根據實際走訪的經驗，在這裡大約是標準焦段就能拍到理想的構圖，不過此處因為位處道路狹小的山區，除了停車不易之外，蚊蟲也兇猛，故還需在防蚊方面多下功夫；另外，因拍攝地點腹地不大，約只可容納兩支腳架，且前方就是懸崖，所以提醒有興趣來此拍攝的各位，還得小心留意自身安全為佳。

攝點資訊

拍攝點： 新北市八里區荖阡坑路、民義路二段交叉口
（ 25°07'19.1"N 121°24'24.9"E ）

昔日的台灣八景之一
碧潭風景區

講到碧潭風景區，若你以為只有碧潭吊橋可以取景的話，那就有些落伍了，因為碧潭旁的國道三號（福爾摩沙高速公路）才是拍攝重點，至於拍攝效果與拍攝要訣為何？各位可參考底下說明。

攝點概述

昔日有台灣八景之一美稱的碧潭風景區，又名「赤碧潭」或「石壁潭」，是新店溪從山區流入新店市區時，因河面區域突然變寬而形成類似水潭狀的河段，且又因河面水色澄碧清透故被稱為碧潭。雖然其名稱有個「潭」字，但其實它並不是一個真正的湖泊地形，表面看似平靜的潭，卻是範圍較寬闊，水流較緩慢的河流，再加上河床深度落差而形成的暗流與漩渦，因此來此拍照遊玩還是得留意自身安全，以避免造成不必要的遺憾。碧潭除了吊橋建築與大石壁聞名外，近年來也因應再造計畫成功

帶動了觀光人潮，不管是要品嚐異國美食或者出租小船遊河，皆能在碧潭風景區獲得充分的滿足，還在抱怨假日無處去？那就來碧潭走走吧！不過最好搭乘捷運前來，才能免除塞車與找車位的痛苦。

拍攝心得

欲拍攝碧潭風景區的夜景，最值得捕捉入鏡的無非是成名已久的碧潭吊橋，與雄偉的北二高碧潭大橋，不妨可以提早來到這裡，透過雙腳行走一邊瀏覽美麗風光，一邊找尋心目中理想的取景角度，而根據我們實際走訪發現，

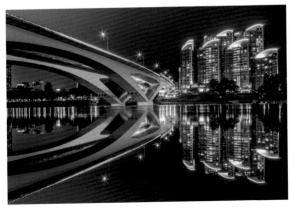

↗ 碧潭吊橋、天鵝船、北二高是拍攝碧潭夜景的經典角度。（PENTAX K-3+SMC DA 12-24mm F4 ED AL IF的12mm端。光圈F8, 快門46秒, ISO 200, M手動模式, 自動白平衡, RAW轉JPEG, 攝影：許展源）

→ 從對岸反方向捕捉北二高和碧潭有約社區及倒影也是相當推薦的方式。（攝影：許展源）

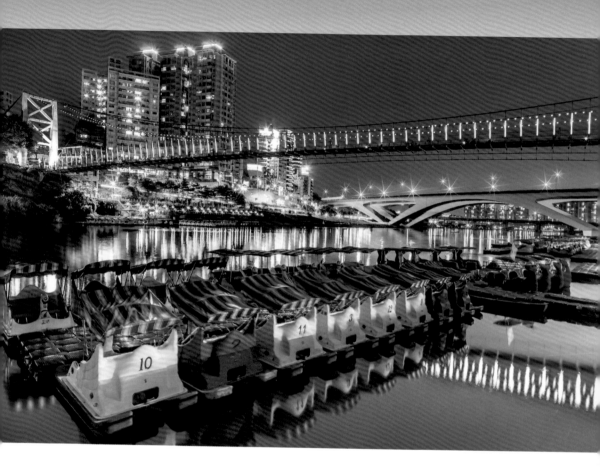

無論是新店溪的西岸或東岸，其實都有值得拍攝的畫面。若想要以碧潭吊橋為拍攝主角的話，建議可在東岸的河岸邊，以廣角鏡頭向十點鐘方向取景，畫面中有天鵝船作為前景，中景為碧潭吊橋，而遠景則是對岸燈火與北二高碧潭大橋，畫面富有層次感不說，加上夜間吊橋與建物絢麗的燈光，交織成一幅動人的影像；又或者可走過吊橋至西岸，在靠近北二高碧潭大橋的位置以超廣角將雄偉的橋樑與對岸造型獨特的碧潭有約社區大廈一起捕捉入鏡，若能選擇在天氣穩定時前往，更有機會拍攝到兩者倒映在新店溪的倒影，讓作品更有看頭。

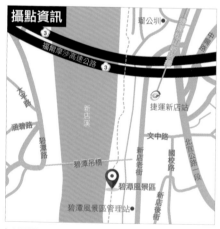

拍攝點：新北市新店區新店路207號
（24°57'21.5"N 121°32'11.5"E）

新北市民的運動勝地
新莊國民運動中心

於2013年元月正式對外營運的新莊國民運動中心，自開放後一直都是該地居民重要的休閒運動場所，而且對攝影愛好者來說，這裡也是個即方便又容易的夜景拍攝地點，至於原因為何？一起來看看吧！

攝點概述

有沒有想過原來看似平凡的運動中心，居然也可以成為玩家口中熱門的夜景拍攝地點呢？位於新莊棒球場旁的新莊國民運動中心就是一例！它不僅是新北市第一座，同時更是目前台灣最大的國民運動中心。身為新莊，甚至是新北市地區的大型運動休閒場地，新莊國民運動中心的相關設施十分完善，除了B2+B3

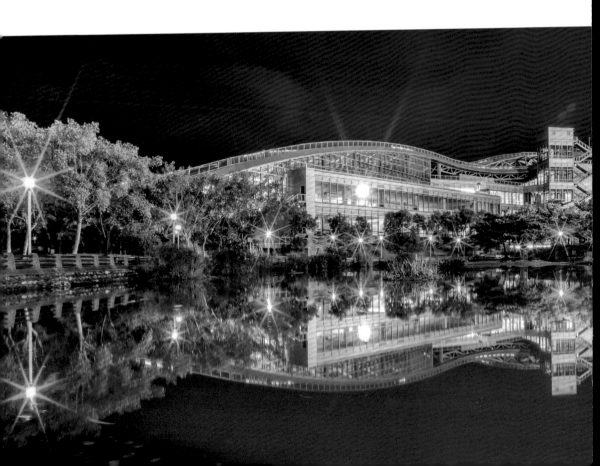

為停車場之外，從B1開始往上的每個樓層都各自規劃了不同種類的運動設施，其中包括B1的街舞廣場/溜冰場、1F的游泳館/體適能館/綜合教室、2F的羽球館/攀岩館/桌撞球館/韻律教室/多功能室/棋藝區、3F的飛輪教室/室內慢跑道/兒童遊戲室/高階訓練室/閱覽室，以及景觀樓和二館的舞蹈教室和戶外籃球場……等，應有盡有。其中較特別的是綠屋頂，藉由綠色植被的栽種和規劃，擁有節能及環保的功效，和台灣首座綠建築─北投圖書館相仿。

拍攝心得

環繞新莊國民運動中心一圈，相信對攝影玩家來說最適合取景的地點不外乎是景觀湖畔

了，這個座落於新莊棒球和國民運動中心的人造湖，若以低角度向前拍攝，其寬度正好可以容納整個運動中心及周邊樹木和路燈的倒影（等效20mm左右），讓畫面呈現出少見的鏡射視覺感受，而且方位不是正對西邊，拍攝難度不算高，再加上位於鬧區，公車/捷運皆可到達，是入門玩家練拍夜景的好去處。當然，除了景觀湖拍倒影這個經典角度之外，相信還有不少視角等待各位玩家去發掘，透過攝影眼一起捕捉不同樣貌的新莊國民運動中心之美，像是登高面西用標準焦段捕捉日落後的天際線色溫，或是以等效24mm同時將天空藍幕與地面暖色車軌拍攝入鏡……等都是不錯的建議，大家不妨嘗試看看囉！

← 透過景觀湖拍攝其倒影，是新莊國民運動中心夜景經典取景角度。（PENTAX K-30+PENTAX SMC DA 12-24mm F4 ED AL IF的12mm端。光圈F16, 快門25秒, ISO 100, A光圈先決, 自訂白平衡, RAW轉JPEG, 攝影：許展源）

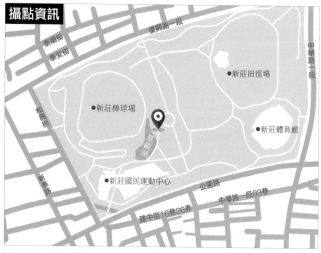

攝點資訊

拍攝點：新北市新莊區公園路11號（25°02'27.1"N 121°26'56.1"E）

山林間的新生巨龍
五楊高架

原為舒緩中山高台北與桃園間塞車問題而興建的五楊高架，在竣工後儼然已成為北部地區夜拍的熱門景點，尤其在林口段兩側的幾個山坡邊高居臨下俯瞰，橋樑和車軌的優美曲線盡收眼底。

攝點概述

　　全名為五股楊梅高架橋的五楊高架，是中山高速公路重要的高架拓寬工程之一，其興建主要目的則是要紓解中山高桃園路段長久以來的壅塞現象。五楊高架北銜汐五高架（俗稱十八標），南接原楊梅收費站北端，全長約40公里，其中橋樑段就佔了33.7公里，約是總長度的84％，平均高度約30公尺，是該高架的主要特色之一。又泰山收費站南端到林口交流道A北端段因地形關係，其南北雙向高架橋樑是同時興建在平面道路南下端這邊，並採雙層高架施工，與中山高平面道路彼此存在高低的視覺

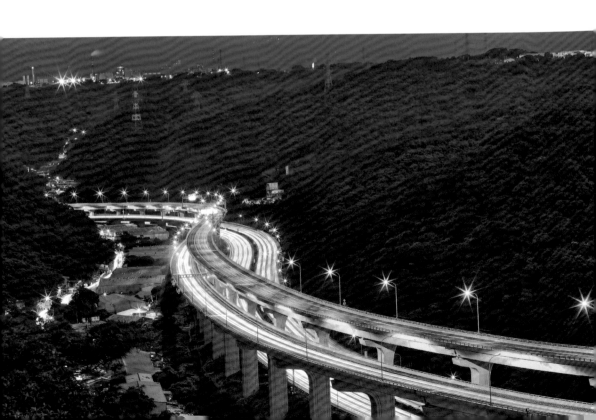

落差，再加上該路段正好呈現S型的曲線彎道，因此形成罕見的特殊景觀，是其主要特色之二。

拍攝心得

　　五楊高架所經的林口路段兩側皆是山坡地形，而當中有幾處正好能居高臨下遠眺中山高速公路，加上前述的特殊景觀因素，每當入夜後利用地形優勢並以長時間曝光，就能輕鬆拍出優美的車軌線條，其中我們推薦2+1個適合拍攝的地點，可作為各位前往取景時的參考。

　　一是位於師範大學林口校區附近的新林步道（拍攝點A），早年以步道上鋪滿紅地毯而聞名，在五楊高架尚未興建時就已是林口地區的賞桐聖地。來到入口處隨著步道而下至第一處休息區，向前俯瞰映入眼廉的正是大S形狀的五楊高架，此處方位正好面西（偏西南方），若運氣不錯有機會拍到出景的天空；二是位於興林路底社區旁的空地（拍攝點B），此點的最大特色是面向和拍攝點A正好相反，所以能拍出不一樣的景觀；至於拍攝點C則位於桃園市龜山區樂安街435巷290號的路旁，這邊可遠眺泰山轉接道和五股市區，其視覺最富縱深感，不過此處路邊植物高聳加上有棧板堆疊，老實說並不是那麼好取景，反而要小心自身安全才是上策。以上三處若要取得較好的構圖，建議使用等效70mm以上的鏡頭為佳（推薦70-200mm焦段），構圖上可橫、直幅加又嘗試，讓作品有更多不同的樣貌呈現。

（※以上三處拍攝點皆位於懸崖邊，請留意自身安全）

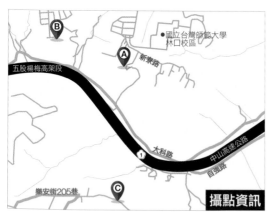

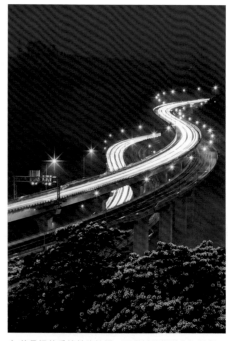

攝點資訊

拍攝點A：新林步道第一個休息區，從入口處前往約10分鐘腳程（25°03'55.6"N 121°23'51.5"E）

拍攝點B：新北市林口區興林路底的前方空地（25°04'04.7"N 121°23'23.0"E）

拍攝點C：桃園市龜山區樂安街435巷290號（25°03'06.9"N 121°23'49.6"E）

←從興林路底空地方向拍攝的五楊高架，是另一種味道。（Canon EOS 5D Mark II+EF 70-200mm F4L IS USM的89mm端。光圈F16，快門30秒，M手動模式，ISO 100，手動白平衡，RAW轉JPEG，攝影：August Huang）

↑若是桐花季節前往拍攝，可嘗試將桐花作為前景，將帶來畫龍點睛的視覺效果。（攝影：許展源）

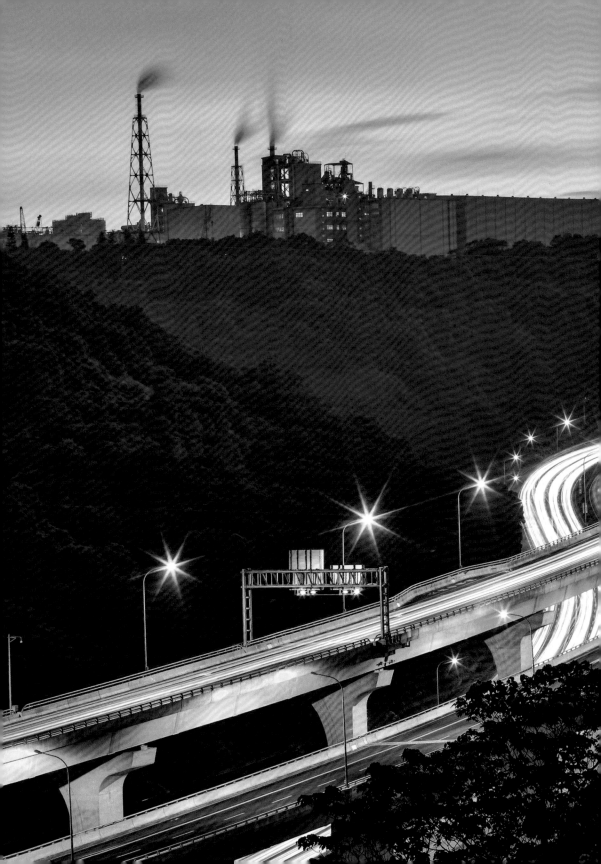

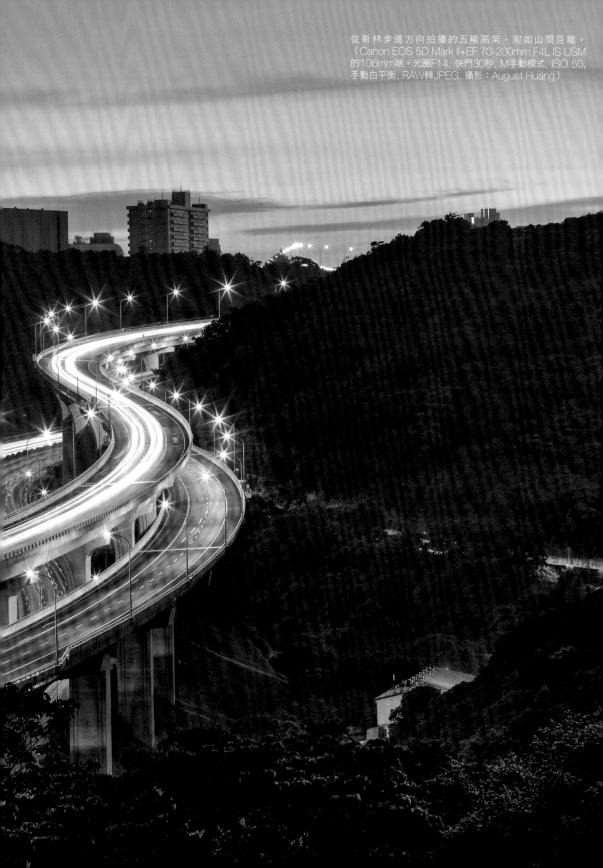

從新林步道方向拍攝的五楊高架，宛如山間巨龍。
（Canon EOS 5D Mark II+EF 70-200mm F4L IS USM
的106mm端。光圈F14，快門30秒，M手動模式，ISO 50，
手動白平衡，RAW轉JPEG，攝影：August Huang）

基隆河畔的小夜曲
星光橋

前陣子新北市颳起一股景觀橋旋風，繼陽光橋、新月橋之後，2014年底完工的星光橋堪稱其中最特別的一座，傾斜與不對稱式結構賦予橋樑嶄新面貌，七彩的麥克風造型為基隆河畔譜奏出熱鬧光彩。

攝點概述

　　星光橋為台北市第四座，也是首座跨越基隆河的人行景觀橋，全長270公尺，與上游的長安橋遙遙相望，每當車經高速公路汐止段，總會見到這兩座點亮夜空的繽紛橋樑，其中星光橋以獨樹一幟的設計語言矗立河畔，75公尺的塔柱採傾斜式構造，橋面為特殊的S型曲線，外加兩側鋼索的不對稱造型，相較於新北大橋等傳統斜張橋，不僅顛覆了橋樑方正結構的刻板印象，也成為汐止一帶最耀眼奪目的

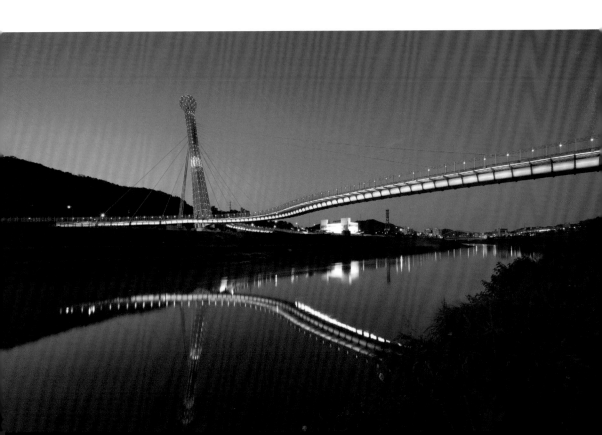

→只要壓低身子，面西的畫框就能巧妙地框取麥克風塔柱。（攝影：丁健民）

↙西南端面東處是最佳的倒景拍攝位置，唯獨下層堤岸草長易有蛇出沒，前往玩家需留意自身安全。（Nikon D4+AF-S Nikkor 14-24mm F2.8 G ED的15mm端。光圈F11，快門10秒，ISO 100，M手動模式，自動白平衡，JPEG，攝影：丁健民）

新地標，尤其夜幕低垂時彩色光雕如繁星般亮起，使得整座橋就像閃閃發亮的大型麥克風，呼應了璀璨多姿的星光意象。目前河畔兩岸均為開放式拍攝空間，鄰近的江長抽水站也整修為鐵馬驛站，裡面備有景觀台、文史館等設施，登上頂樓即可見到亮麗的星光橋夜景。

爛燈光，不過有兩點要提醒大家：第一，相較於面西攝點背景徒有藍幕相襯，換作日出時分又少了光雕加持，所以構圖、晨昏與燈光三者只能權衡取捨。第二，近河流處草長易有蛇出沒，原則上冬天拍攝會比較保險，建議著長筒鞋、備手電筒前往。

拍攝心得

由於星光橋接近南北走向，拍攝上使用廣角鏡結合晨昏是呈現氣勢的最佳選擇，然而有一好沒兩好，就我們的拍攝經驗來看，面西方向雖能納入夕陽餘溫，但難以凸顯橋樑的建築曲線，再加上東南端（近五堵車站）雜草較長，一方面構圖的選擇較少，另一方面也無法貼近河面捕捉倒影；假使換到西南端，這裡是我們認為最適合構築線條張力的位置，可以拍攝的角度包括三層堤岸，當中又以最下層為佳，不僅等效14mm 左右的廣角能夠派上用場，風小河面靜止時更可呈現出上下鏡射的絢

攝點資訊

拍攝點：新北市汐止區長江街
（25°04'35.2"N 121°39'45.1"E）

登高望遠一覽大台北
硬漢嶺

觀音山東濱淡水河與淡水小鎮相望、西臨林口台地，北望無垠海洋、南接台北盆地，其中海拔616公尺的硬漢嶺，是觀音山的最高點，地理位置優異而且視野極佳，是許多攝影人必定要去朝聖一次的晨昏夜景攝點。

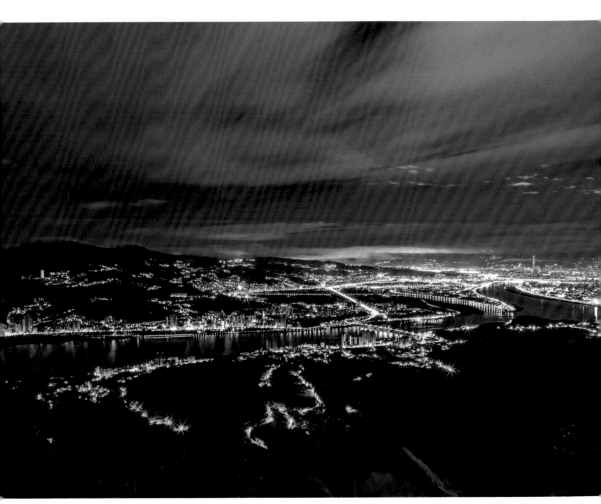

↑ 硬漢嶺視野極佳，可以捕捉令人讚嘆的台北夜色。（PENTAX K-30+SMC DA 12-24mm F4 ED AL IF的12mm端。光圈F10, 快門1/87秒, ISO 200, M手動模式, 自動白平衡, JPEG, 攝影：許展源）

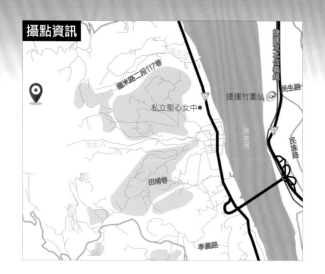

攝點資訊

↑ 大屯山知名的「夜琉璃」，在硬漢嶺也可以欣賞到這樣的景色。（攝影：許展源）

拍攝點：新北市八里區
（25°08'09.8"N 121°25'36.2"E）

攝點概述

　　觀音山位於淡水、八里與五股之間，從樹林、新莊或是淡水觀望，都能欣賞觀音山線型之美，尤其各山群峰稜相連成型，彷彿一幅莊嚴、慈祥的觀音佛像。不過要體會觀音山的美，還是非得親身走一趟硬漢嶺不可。硬漢嶺的名稱由來，是因為日本憲兵隊曾在此訓練「硬漢精神」而得名，嶺上有一座牌樓，兩旁一副石刻對聯「走路要找難路走，挑擔要揀重擔挑；為學硬漢而來，為作硬漢而去」，可以說是硬漢嶺上的一處指標景點。由此登高遠眺270°的視野景觀，101大樓、圓山飯店、關渡大橋、淡水和八里等大台北地區的美麗景緻，以及周邊秀麗的十八連峰皆一覽無遺，是著名的登山健行地點。除此之外，還可以看到台灣的五大地形區，成為北台灣地質地理最佳的戶外教室。另外，淡水赫赫有名的八景之一「觀音吐霧」，此現象在每年 2、3月最為常見，想要捕捉「觀音吐霧」的翻騰雲海，玩家得這把握這個黃金時段。

拍攝心得

　　可以前往硬漢嶺的登山步道眾多，即使是最輕鬆的路線，也得要經過800公尺長的石階步道，走上近40分鐘左右。這樣的路程，對於常在運動爬山的人來說或許不是太大的負擔，但如果平時較少訓練體力，想必會對「硬漢」嶺留下名符其實的深刻印象。因此體力的負荷是第一道關卡，別忘了我們還揹著幾公斤重的攝影器材上山，但只要撐過漫長的石階，上頭所見的美景絕對會讓你有苦盡甘來的充實感受。也因此行前的天氣觀測更顯重要，有好的能見度、甚至出大景，去硬漢嶺才真得算是不虛此行。在拍攝上，建議廣角和望遠的鏡頭都要帶著，可以交互使用捕捉不同視角的影像，而面對晨昏美景，黑卡或漸層減光鏡自然就是不可或缺的配備了。

　　最後要提醒的是，硬漢嶺周邊並無商家，因此記得攜帶足夠的糧食和飲水，而且山上氣候變化無常，沿路上亦無照明設備，禦寒衣物和手電筒也要記得隨行。

光影藝術之美
鶯歌陶瓷博物館

以生產陶瓷聞名的鶯歌，素有「台灣景德鎮」美稱，而境內最聞名的景點不外乎是鶯歌陶瓷博物館和鶯歌老街，在這兒不僅可以看見台灣窯業的歷史，老街的風華也值得玩家細細品味。

攝點資訊

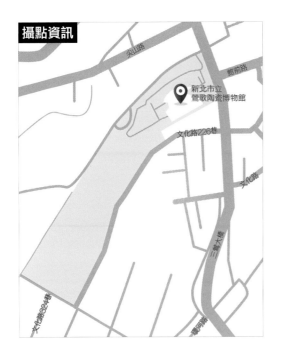

攝點概述

　　由於境內盛產窯土，因此自清代以來鶯歌的陶瓷製造工業就相當發達，可謂是每說到鶯歌，就想到陶瓷；每說到陶瓷，就想到鶯歌。在當時鶯歌已是全台灣最大的陶瓷藝品輸出地，如今更是聞名全球，使鶯歌素有「台灣景德鎮」之美稱。而位於新北市鶯歌區的市立陶瓷博物館，便是台灣首座以陶瓷為主題的專業博物館，西元1988年倡議興建，並於西元2000年11月26日正式開館，目前館內與陶瓷有關的藏品超過3,000件，可以說是台灣陶瓷歷史的活辭典。來到陶博館，會發現建築體本身採用的清水模、鋼骨架以及玻璃帷幕建構而成，能藉由自然光的大量穿透，除了能讓空間有著無限延伸的變化感外，也能讓觀者產生虛實相間的視覺感受，同時

← 好天氣的陶博館充滿光影變化，絕對會讓人停不下按快門的食指。（攝影：August Huang）

拍攝點：新北市鶯歌區文化路200號
（24°56'57.3"N 121°21'07.3"E）

又能達到節能的目的。後方設有一陶瓷公園，內有親水區，每到夏季總見許多家長帶小朋友來此戲水遊玩，消暑又能促進親子情誼，一舉兩得。

拍攝心得

就我們觀察，鶯歌陶瓷博物館其實有著得天獨厚的優勢，除了前述建物本身所使用的建材之外，在入口處左右兩側還有水池，腦筋動得快的各位應該知道如何運用了嗎？沒錯！就是利用水池來拍攝陶博館的倒影。我們首推入口右側水池前的走道，在這裡以不妨礙其他人行走的前提下，可採用低角度方式將鏡頭對著主體建築拍攝，而且方位正好面西（偏西南），配合日落後建物本身的燈光，加上天空雲彩和水中倒影，就能組合成一幅賞心悅目的畫面。

在焦段運用方面，若沒有魚眼鏡頭的話，建議至少也要持有等效15-16mm的超廣角鏡頭，方能框住這美麗的影像。當然，除了這個必拍的經典角度之外，佔地廣大的博物館絕對還有許多美麗的角落等待你去發掘，像是館內的空間與光影呈現，或是後方的陶瓷公園，都值得好好探索拍攝。

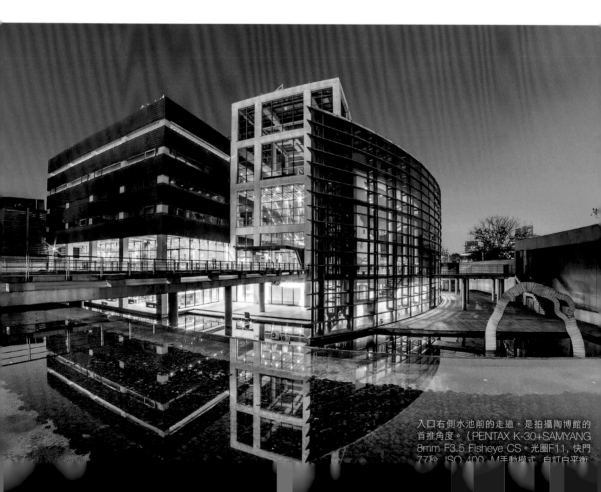

入口右側水池前的走道，是拍攝陶博館的首推角度。（PENTAX K-30+SAMYANG 8mm F3.5 Fisheye CS。光圈F11，快門77秒，ISO 400，M手動模式，自訂白平衡

新北市區/New Taipei City

熱鬧非凡的聖誕重地
新北市政府

以板橋車站和新北市府大樓兩棟交通資訊樞紐為首的「新板特區」，集合了購物商圈、體育場與萬坪都會公園等主要民生建設，不但是板橋居民的生活重鎮，近年來也成了夜景拍攝的新興景點。

攝點概述

新北市府大樓面對縣民大道一側的廣場上，有個相當顯著的地標，就是那象徵節節高升的「巨筍」，此處是新板特區不容錯過的夜景攝點，只要沿著巨筍周邊圓環取景，就可以將新北市府大樓一同拍攝入鏡。另外，巨筍所在位置有一處連結捷運站的通道，交通上十分方便，並有些許特色店家，讓拍完照的遊客能在這裡用餐小憩。如果想拍攝星羅棋布的城市夜景，一定不能錯過新北市府大樓32樓的景觀瞭望台，透過瞭望台的三側窗景，能夠將板橋第一運動場、板橋車站、台北101大樓和美麗華摩天輪等知名地標景點盡收眼底，天氣晴朗時，直接用肉眼遙望觀音山、陽明山等近郊山脈也不成問題，居高臨下的開闊視野，吸引眾多遊客前來飽覽大台北盆地風光，也是攝影人最愛前來拍攝黃昏夜色與都會叢林的熱門景點之一。

拍攝心得

拍攝縣民廣場上的「巨筍」，建議使用超廣角鏡頭或魚眼鏡頭來強調它的力與美，除了平時拍攝夜景外，在聖誕節期間巨筍會被妝點得美麗萬分，也是不容錯過的拍攝時機。至於

從景觀瞭望台由高處往下俯視拍攝，可以呈現夜景的另一番美感，但由於此樓層是於室內取景，入夜後照明設備易造成玻璃反光，成了拍攝時要克服的最大難題。除了使相機貼近玻璃以降低燈光反射的影響，還要盡可能遮擋或消除玻璃的反光，理想的做法是運用CPL偏光鏡或鏡頭反光板等輔助器材，來呈現純淨完美的畫面。不過這幾年新興大樓不斷竄起，和多年前相比限制了不少取景角度，目前較佳的視野應該就屬面對板橋車站那一側。另外，玻璃的維護和清潔欠佳，也是讓人略感可惜，同時也是影響遊客的觀感，希望未來能有所改善。

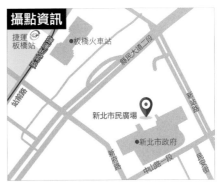

攝點資訊

拍攝點：新北市板橋區中山路一段161號
（25°00'47.4"N 121°27'54.1"E）

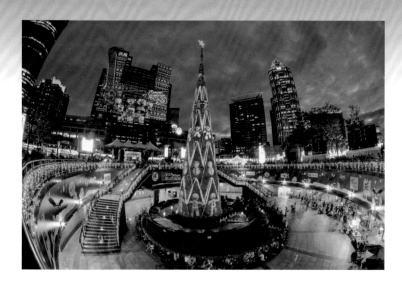

←在聖誕節期間，縣民廣場前的巨筍會被妝點得美麗萬分。（攝影：許展源）

↓若有機會從板橋火車站的高樓層向下俯拍，也是另一個不錯的選擇。（PENTAX K-3+SMC DA 12-24mm F4 ED AL IF的12mm端。光圈F8，快門2.5秒，ISO 200，A光圈先決，自動白平衡，JPEG，攝影：許展源）

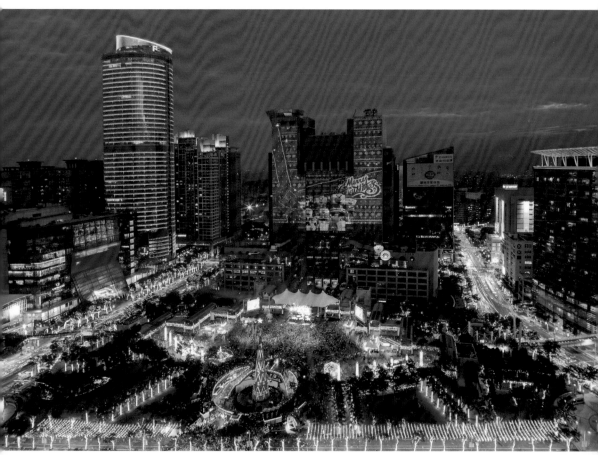

全台夜景完全指南

TAIWAN NIGHT VIEW GUIDE

Chapter 4

北部地區
Northern
Taiwan

台灣北岸的璀璨明珠

基隆港

說到夜景怎麼可以不提到基隆港呢？這個早在17世紀就已經開始建設的台灣之港，一直都是基隆市的重心所在，而入夜後在璀璨燈火的加持下，卻又賦予不同於白天的樣貌，每當來此，都能醉心在這迷人的景色之中。

攝點概述

　　基隆港是一個位處基隆市北端的天然港灣，不僅是北台灣首要的航運樞紐，同時也是我國四座國際商港之一。港口本身呈東北-西南的狹長走向，其中東、西、南三面皆有山嶺圍

繞，整個基隆市也依此海港環繞而建，其中頗負盛名的基隆廟口夜市、海洋廣場便位於港口的南端，也是基隆市最熱鬧的區域，周遭停車場每逢假日一位難求，可看出其高人氣。而除了基隆港本身之外，環繞在它周圍也有不少著

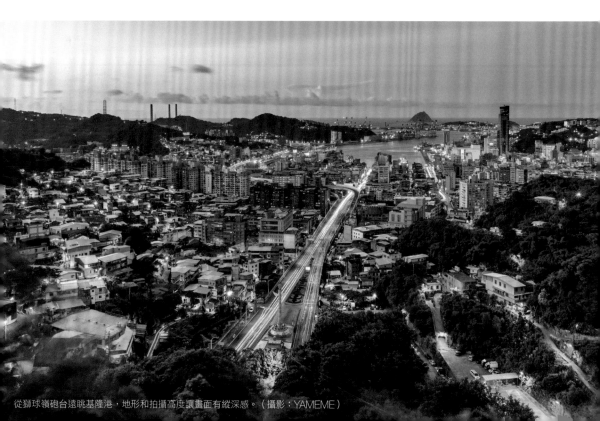

從獅球嶺砲台遠眺基隆港，地形和拍攝高度讓畫面有縱深感。（攝影：YAMEME）

名景點，像是碧砂漁港、八斗子海濱公園、望幽谷、外木山海灘、中正公園、和平島……等皆是耳熟能詳的旅遊勝地，由於環境清幽景緻壯麗，總能吸引遊客一再拜訪，是假日全家散心談天說地的好去處。

拍攝心得

要捕捉基隆港的美麗夜色，其實有三處地點可供拍攝。首先是中正公園之頂的大佛禪寺（拍攝點A），從寺前廣場的西側向前望去，基隆港盡收眼底，好天氣來此觀景會讓人心曠神怡。由於這邊方向面西且開車就可直接抵達，並與地標公園相遙望，夕陽、港景、地標一次滿足，是我們首推的拍攝地點，不過廣場下方有許多住家建築，若想用超廣角將整個港口囊括入鏡則會讓畫面較顯得雜亂無章。因此建議除了用全景接圖方式外，不妨適時Zoom In鏡頭框取部份港景，讓畫面擁有視覺重心；其二是獅球嶺砲台（拍攝點B），這裡正是中山高速公路起點（大業）隧道的上方處，向前遠眺便可看見基隆港、和平島和基隆嶼，由於方位面北，所以在此將能拍到和中正公園完全不同感

覺的港口夜色，但要注意的是，車子只能開到平安宮下方的停車場然後再步行前往，路程約10分鐘左右；其三則是基隆地標公園（拍攝點C），若從港口東側望向基隆火車站，看到上方有著大大的"KEELUNG"字樣便是了。

該處也是開車就能直接抵達，由於方位面東，除了夜景外，若遇到出景的時候也可捕捉日出前的港口景色，絕對別有一番風味。

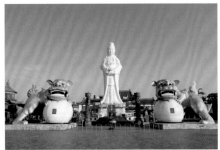

上：大佛禪寺廣場有一尊高達22.5公尺的巨大觀音像，是基隆最具代表性的地標之一。（攝影：August Huang）

下：廣場上有許多佛教相關雕像及建物，在等待日落之餘不妨嘗試尋找可拍角度，訓練攝影眼。（攝影：August Huang）

拍攝點A：基隆市壽山路17號
（25°07'59.9"N 121°45'02.3"E）

拍攝點B：中山高速公路大業隧道正上方
（25°07'12.0"N 121°44'06.3"E）

拍攝點C：基隆市中山區中山一路217巷95-1號
（25°08'06.8"N 121°44'15.3"E）

攝點資訊

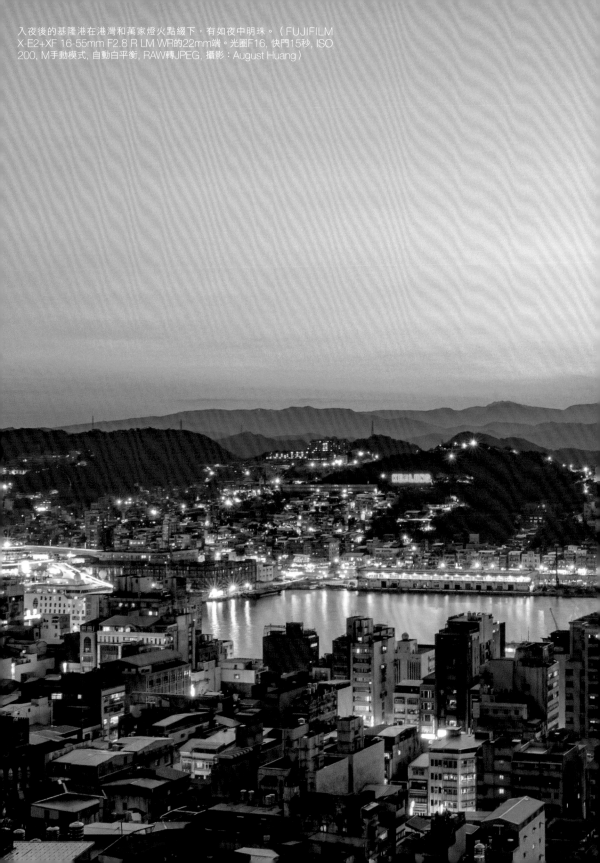

入夜後的基隆港在港灣和萬家燈火點綴下，有如夜中明珠。（FUJIFILM X-E2+XF 16-55mm F2.8 R LM WR的22mm端。光圈F16, 快門15秒, ISO 200, M手動模式, 自動白平衡, RAW轉JPEG, 攝影：August Huang）

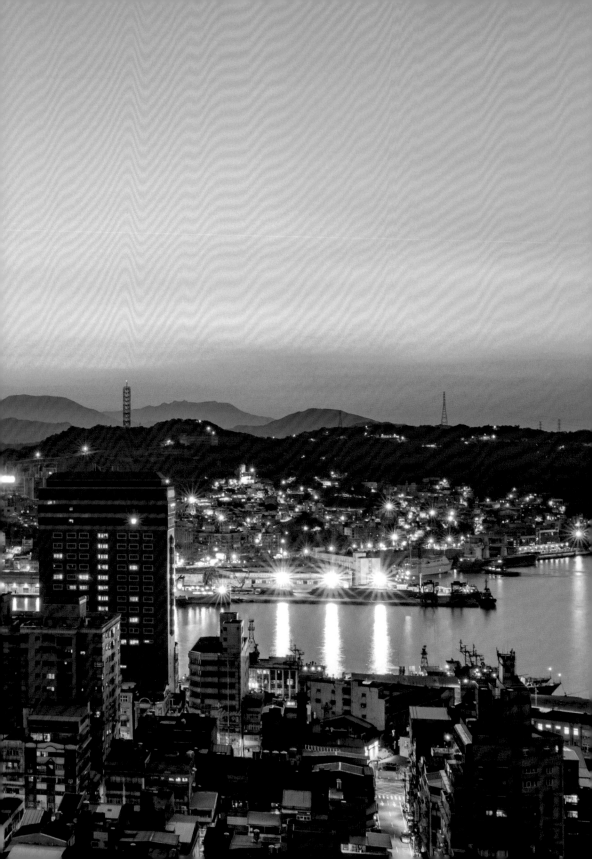

北部地區/Northern Taiwan

流水與建築的交響曲
頭前溪豆腐岩

不知從什麼時候開始，新竹的頭前溪豆腐岩突然就成為了「網紅」，每逢下過雨的午後，就會吸引大量攝影愛好者前往該處卡位，競相想要拍下心目中美麗的豆腐岩夜景，它到底有何魅力？一起來看看吧！

攝點概述

　　或許你還不曾拍過，但相信一定有不少讀者在網路上看到朋友或其他同好分享自己在頭前溪豆腐岩所拍攝的照片，近幾年這個地方一直都是相當熱門的攝點，就算是白天也會有人特地前往拍照打卡或上傳至IG，由此可見它的名氣。這些大家口中的豆腐岩，其實就是經濟部水利署為了保護下游河床，在頭前溪幾個部份水域所放置的攔砂壩，至於多數攝影玩家常去的其中一處拍攝點，大約位於竹東鎮竹美路二段與對岸竹北市嘉豐南路二段之間的頭前溪水域，只要來到此地，就很容易發現由一塊塊

方形石頭所排列而成的攔砂壩，一路延伸至彼岸，平常乍看之下好像沒什麼特別的地方，但只要是下過雨的傍晚，就會發現不少攝影同好前來拍攝，門庭若市好不熱鬧。

拍攝心得

　　頭前溪豆腐岩每當雨後的傍晚之所以會吸引大量攝影人潮前往，是因雨後溪水暴漲，當流經過豆腐岩時透過相機長曝拍攝，會使畫面有著潺潺流水的流動感，加上日落後對面竹北沿岸大樓燈火通明，只需運用小小的拍攝技巧，就能得到一幅美麗的長時間夜曝作品，所

↗由於方位面東北，因此有機會拍到出景版的日出豆腐岩溪曝。（Canon EOS 6D+EF 16-35mm F2.8L II USM的16mm端。光圈F11, 快門3.5秒, ISO 50, M手動模式, 自訂白平衡, JPEG, 攝影：阿偉蘇）

←雨後的頭前溪配上對岸的萬家燈火，構成美麗且耐看的作品。（攝影：許展源）

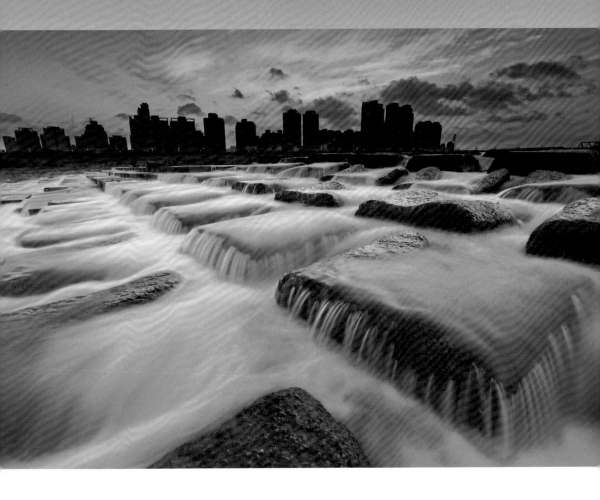

以近幾年一直都是許多喜愛風景題材的攝影玩家必訪之攝點。拍攝上，我們推薦優先使用超廣角鏡頭取景，藉由較低角度以豆腐岩作為前景，對岸大樓為背景，可讓影像有視覺重心及縱深感。另外，由於方向因素，同樣的角度也可拍攝日出版的豆腐岩，若是幸運遇到出景，絕對能使作品更有看頭。不過要特別留意的是，雨後的豆腐岩其實相當濕滑，而且當溪水暴漲時也有安全上的疑慮，所以如有打算前往拍攝的話，建議千萬要小心自身的安全才是上策。

攝點資訊

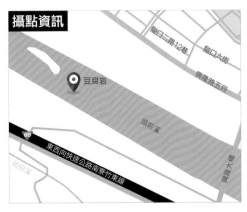

拍攝點：新竹市東區頭前溪
（24°48'01.1"N 121°01'47.1"E）

新竹西濱的閃耀之琴
香山豎琴橋

或許是被天使不小心遺落在凡間，這原本該屬於天上的豎琴每到夜晚總是發出閃耀光芒，殷殷期盼著和主人的重逢。香山豎琴橋，不僅僅擁有一個浪漫的名稱而已，它的美，更是吸引無數攝影同好前往競相獵影。

攝點概述

　　若開車行經新竹市香山台61線的83公里處，會看見一座白色鋼索設計的橋樑橫跨在西濱公路兩側，它就是在攝影界極富名氣的香山豎琴橋！說起名稱由來，從外型上不難了解其原因，就是因為橋的整體外觀乍看之下頗像豎琴，故得此名。由於豎琴橋正好位處新竹知名景點—十七公里海岸線的末端，附近居民騎著單車來到此處後，便可經由豎琴橋跨越西濱公路以回到香山市區，安全與方便兼具，此外，附近還有香山濕地、南寮和海山漁港……等十分適合全家休憩放鬆的好地方，是來到新竹地區遊玩時絕對不可錯過的知名景點。於2008年落成的豎琴橋，除了是一座行人與自行車專用陸橋外，同時也兼具景觀功能，入夜後在投射燈的照耀下，彷彿是新竹地區西濱公路上的閃耀之星。

拍攝心得

　　若要將豎琴橋拍得好看，日落餘溫和車軌是二項不可或缺的重要元素。從停車場這端上橋後向海的方向望去正是西邊，因此建議各位可於日落前到達目的地，除了一邊欣賞夕陽美景外，也能使用超廣角鏡頭捕捉豎琴橋的剪影之美，由於橋墩與橋面是由多支不同角度的鋼索連接，所以各位不妨可藉由多觀察以拍出作品的豐富性。而太陽自海平面落下的那一刻起約30分鐘，正是色溫最精彩的時候，此時就可移動腳架至一旁連接停車場及豎琴橋的走廊二樓，以便將天空餘溫、點燈後的橋體及車軌一起拍攝入鏡，不過要注意的是，若非假日前往拍攝，車流量可能會不夠多，而導致影像效果不甚理想，因此可試著拉長曝光時間，或者視車流情況多拍攝幾張，接著事後再透過軟體疊圖處理即可。

攝點資訊

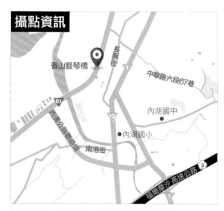

拍攝點：新竹市香山區台61線83公里處
（24°44'56.0"N 120°54'14.9"E）

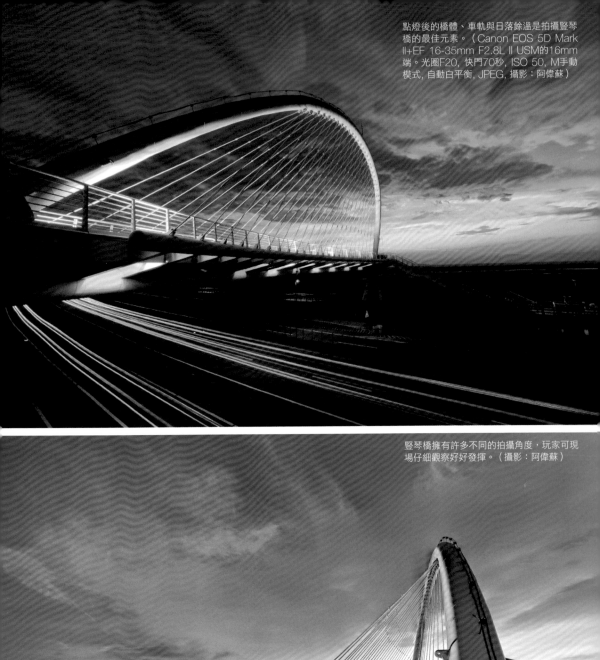

點燈後的橋體、車軌與日落餘溫是拍攝豎琴橋的最佳元素。（Canon EOS 5D Mark II+EF 16-35mm F2.8L II USM的16mm端。光圈F20, 快門70秒, ISO 50, M手動模式, 自動白平衡, JPEG, 攝影：阿偉蘇）

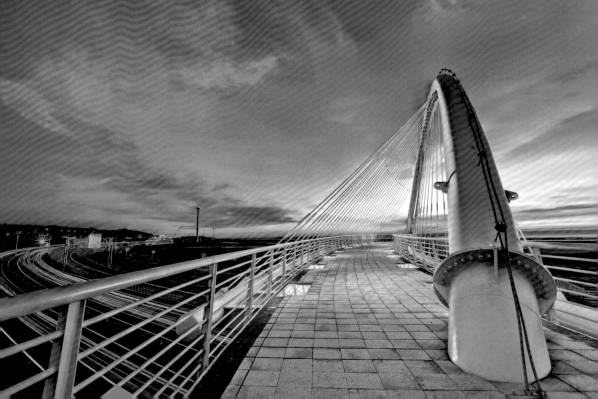

豎琴橋擁有許多不同的拍攝角度，玩家可現場仔細觀察好好發揮。（攝影：阿偉蘇）

體驗客家文化風情

客家圓樓

早在閩南書院之前，客家圓樓就是北勢溪環境營造計畫中的重點指標，結合了北勢溪親水廊道、環池步道、觀景弧形平台等休閒遊憩空間，輔以夜間燈光照明和水舞表演，讓客家圓樓吸引眾多攝影愛好者前來取景！

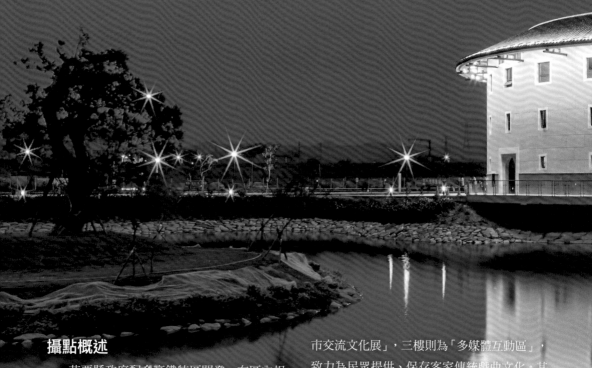

攝點概述

　　苗栗縣政府配合高鐵特區開發，在區內規劃北勢溪親水廊道、客家圓樓、閩南書院等具族群特色建築。其中興建土樓造型的「客家圓樓」彰顯了客家原鄉特色，是教育及文化意義的重要指標。規劃上以本土客家文化為主軸，尤其苗栗又是客家音樂戲曲的發展重鎮，因此定位為主題場館，除了一樓的圓形展演劇場，二樓還有「客家戲曲館」、「客家音樂館」和「城市交流文化展」，三樓則為「多媒體互動區」，致力為民眾提供、保存客家傳統戲曲文化。其中「城市交流文化展」除了展出歷年與他國城市交流的藝術品，還有就是「客家傳統民居」的介紹，顧名思義，圓樓就是圓形的土樓，利於防禦並兼家族團聚的功能，如依建築外型，其他還有「方樓」、「五鳳樓」等其他型式。

拍攝心得

攝點資訊

拍攝點：苗栗縣後龍鎮校椅里7鄰新港三路295號
（24°36'12.4"N 120°49'24.1"E）

環池步道是拍攝圓樓夜景的不二之選，可以將映照在池面上的倒影納為畫面元素。（PENTAX K-30+SMC DA 12-24mm F4 ED AL IF的16mm端。光圈F20，快門13秒, ISO 100, A光圈先決, 自訂白平衡, JPEG, 攝影：許展源）

苗栗客家圓樓的落成，讓我們不用遠赴福建就能接觸客家的建築文化，尤其還是台灣少見的圓形建築，但畢竟是觀光性質，而且又是採現代建材，讓人在拍攝上還是少了點投入的感覺。客家圓樓在拍攝上有一個優勢，就是不用顧忌中午的頂光，進入到圓樓內部的天井，光線就是從上流洩而下，在空間內形成趣味而且鮮明的光影。拍攝上超廣角鏡頭自然是首選，不過要特別留意畫面的水平，避免影像重心失衡，也可以嘗試魚眼鏡頭，呈現不同的影像趣味。圓樓共三層樓高，如果想要從制高點往下拍，二樓是較適合的位置，可以拍到完整的畫面，三樓往下拍則會被廊簷擋到，視要表達的重點慎選取景角度，不然建議帶點仰角往上拍，盡可能將天窗納入畫面之中。夜景的部分，環池步道是相當熱門的拍攝點，在無風的夜晚可以將池中倒影一併帶入，而晚上8點開始有15分鐘的水舞表演，又是另一番視聽享受！

全台夜景完全指南

TAIWAN NIGHT VIEW GUIDE

Chapter 5

中部地區
Central
Taiwan

俯瞰交通建設之美
清水交流道

當居高臨下俯瞰清水交流道，它就宛如一條貫穿大甲溪谷地的巨龍，靜靜的攀附在那兒，以提供東西南北交通運輸的重要任務，而每當夜幕低垂，華燈初上，它便化身為隨時間流動的光火之龍，讓攝影人留下一張張精彩的公路夜景作品。

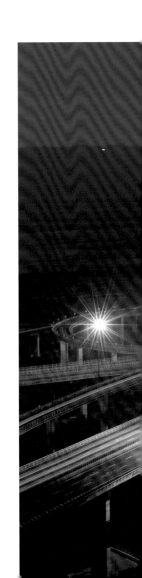

攝點概述

　　一般我們所謂的清水交流道，其實正確名稱為中港系統交流道，它坐落於台中市清水區內，是國道三號和四號的交會處，向東可連接國道一號，向南行駛約3.5公里則可抵達十分盛名的清水服務區。由於國道三號往南過了內水尾山後，地勢一瀉而下立即進入大甲溪谷地，前後高低落差極大，為了行車安全的考量，因此當初在建造此國道路段時，便決定隨地勢架高橋墩，以維持路面在同等高度，且加上交流道建築佔地廣大，由高處向下俯瞰時優美線條盡收眼底，所以清水交流道也就成為攝影各位們必拍的中部夜間景點之一。

拍攝心得

　　欲拍攝清水交流道，首先要設法找到合適的拍攝地點，而其中最值得推薦的地方，就是位於交流道南端的海風里，在此高居高臨下可俯瞰整個清水交流道，是各位不可錯過的拍攝地點。雖然到此地的路線看似複雜但其實並不難找，讀者只需參考攝點資訊的經緯度座標並藉由GPS定位即可輕鬆抵達。不過需要提醒的是，由於拍攝點位處軍營後方，且前方就是斷崖，加上路途中會經過一大片公墓，所以強烈建議各位盡可能在天黑前就要到達目的地，除了可先熟悉地形環境外，也可避免不必要的困擾。在拍攝的焦段上並沒有太大限制，只需等效35-50mm的鏡頭就可將整個清水交流道囊括入鏡。而除了交流道的優美線條外，車軌也是此處夜景不可或缺的重要元素，越長的曝光時間越能形成完整的車軌光條，根據我們的實際拍攝經驗，其實只要曝光至3分鐘左右就能拍到理想的光軌，若拍攝時的車流量較少，也可多曝幾張，然後再透過軟體疊圖即可。

↑ 拍完清水交流道，可以順道去不遠的清水服務區拍攝水母造型的燈飾和大啖美食。（攝影：August Huang）

攝點資訊

拍攝點：台中市清水區海風里
（24°18'10.0"N 120°36'36.8"E）

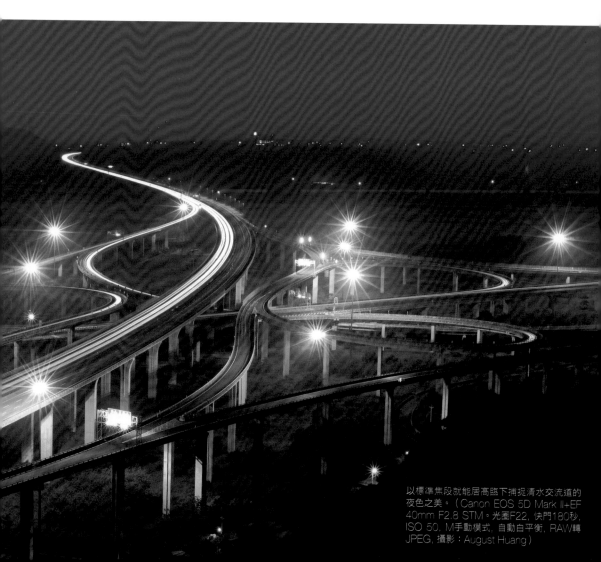

以標準焦段就能居高臨下捕捉清水交流道的夜色之美。（Canon EOS 5D Mark II+EF 40mm F2.8 STM。光圈F22，快門180秒，ISO 50，M手動模式，自動白平衡，RAW轉JPEG，攝影：August Huang）

市政商圈新地標
台中國家歌劇院

國家歌劇院自2014年底落成以來，一直都是高人氣的觀光景點，除了充滿設計感的建築本身就是一大賣點之外，入夜點燈後則散發出與白天截然不同的吸引力，搭配廣前場的噴池水舞，都讓駐足觀賞的遊客意猶未盡。

攝點概述

被稱為「美聲涵洞」的台中國家歌劇院，是由國際知名普立茲克獎建築師伊東豐雄所設計，其最引人入勝的是它複雜和難度極高的建築工法，從外觀望去不難發現充滿"彎曲"的視覺元素，正面的左、中兩大玻璃帷幕和最右側鏤空外牆「壺中居」，為國家歌劇院拉開"曲"的序幕，而真正值得一看的是進入院內的空間，整個歌劇院內無任何樑柱直角，以傳統鋼板建築工法難度太高，因此改採用水泥新工法，共組裝1,372片不同大小彎曲牆面建構主體才完成的「曲牆」，同時也因上述因素，改用引進日本並榮獲世界專利的的「水幕」消防系統，整體工程難度之高，被媲美為「世界九大建築奇蹟」，其施工過程由知名頻道Discovery紀錄拍攝。

拍攝心得

來到台中國家歌劇院，大多數人第一個會駐足拍照的地方，便是戶外廣場了，在這裡除了可一睹歌劇院的獨特建物外型，廣場中央還有一處噴水池，每半小時就會進行約15分鐘的水舞表演，總是吸引許多遊客停下腳步觀賞。由於歌劇院本身建物就十分富有設計感，所以

其實早上順光時就相當適合拍攝，無論是從左、中、右哪個角度向西面拍攝，都能擁有不錯的辨識度。不過，最精彩的還是日落時分，待太陽落入地平線同時歌劇院與周邊豪宅點燈之時，美麗的燈光饗宴就此展開。喔！對了，千萬別忘記廣場前的噴水池，在水舞表演的空檔，不妨用手中相機記錄歌劇院與水中倒影，至於要讓畫面更加好看的話，還是得等水池點燈才行，如此一來將能為作品增添了畫龍點睛的效果。當然，拍完外觀也別忘了去裡頭瞧瞧，仔細感受並順手記錄那極為令人讚嘆的建築工藝。

攝點資訊

國家表演藝術中心-台中國家歌劇院

拍攝點：台中市西屯區惠來路二段101號
（24°09'46.5"N 120°38'25.4"E）

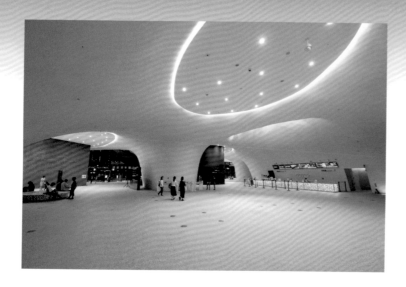

←拍完外觀別忘了到歌劇院內部欣賞並捕捉那神乎奇技的建築工藝。（攝影：August Huang）

↓以點燈的噴水池作為前景，是拍攝國家歌劇院夜景的經典角度。（Canon EOS M5+EF-M 11-22mm F4-5.6 IS STM的11mm端。光圈F5.6，快門3.5秒, ISO 200, M手動模式，自動白平衡, RAW轉JPEG, 攝影：林家興）

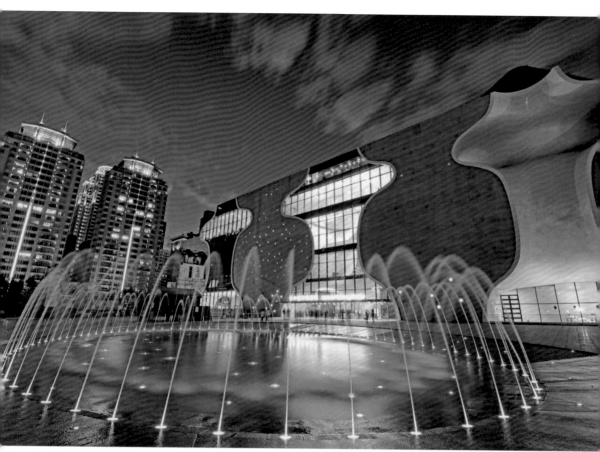

中部地區/Central Taiwan

補充知識的好所在
國立自然科學博物館

承載著寓樂和教育任務的國立自然科學博物館，在一般人心中是個假日休閒及溜小孩的好去處，不過對於部份攝影各位而言，這裡可說是個輕鬆版的夜景攝點，不必上山下海，就能拍到美麗的夜景作品，何樂不為！

攝點概述

位於台中市北區的國立自然科學博物館，是國家十二項建設下所誕生的項目，亦是台灣首座科學博物館。國立自然科學博物館佔地約89,000平方公尺，全館由科學中心、太空劇場、生命科學廳、人類文化廳、地球環境廳與植物園所組成，除了本館之外，台中市霧峰區的九二一地震教育園區、南投縣鹿谷鄉的鳳凰谷鳥園和竹山鎮的車籠埔斷層保存園區，乃為自然科學博物館的館外園區。以台中本館來說，每年的參觀人數高居全台第二，僅次於國立故宮博物院，尤其是相當深受教育團體、父母和小朋友的喜愛，每逢假日總是可看見許多家長帶著孩童前來，除了共享難得的親子時光之外，也能藉此機會教導科學相關的知識，以滿足孩童的好學之心。

拍攝心得

自從台中市政府在1999年7月將原54號公園預定地交給科博館規劃建設成植物園，並隨著熱帶雨林溫室完工開放後，這裡就成為許多攝影各位口耳相傳的夜景熱門攝點之一。最大原因除了是建物本會會點燈之外，在門口處還有一座巨大的蝴蝶模型，而且還是台灣特有的珠光鳳蝶，是夜景題材中少見的標的物，加上位於市中心，地理位置優越且交通便利，在白天參觀完科博館後還可順便拍攝夜景，一舉兩得。

拍攝上，由於目標物體積和距離因素，唯有超廣角才能一口氣納入這些「龐然大物」，若有魚眼鏡頭更好，方能得到更充份的構圖運用。另外，白天的科博館也是相當適合取景拍照的，尤其在陽光充足的時候，處處可見光影之美，日落時分，館前的生命演化步道更可捕捉夕照美景，下次不妨留意看看囉！

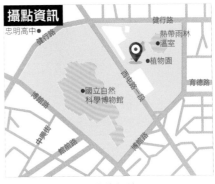

拍攝點：台中市北區館前路1號
（24°09'30.4"N 120°40'04.8"E）

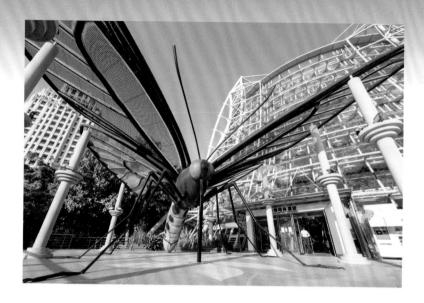

←白天光線充足下拍攝熱帶雨林溫室，又是另一種感覺。（攝影：August Huang）

↓入夜點燈的熱帶雨林溫室加上天空戲劇的雲彩，讓畫面更添張力。（PENTAX K-30＋Samyang 8mm F3.5 Fisheye CS。光圈F11，快門3秒，ISO 800，A光圈先決，自動白平衡，RAW轉JPEG，攝影：許展源）

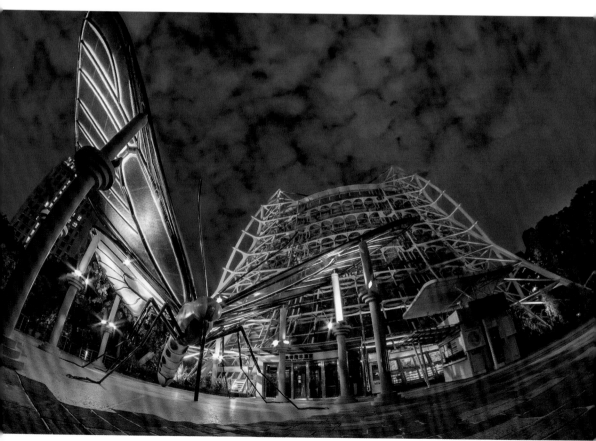

遺世獨立的泰雅聚落
環山部落

若有機會沿著台7甲線往南行駛，約在61公里處朝著右手邊的山坳望去，會發現有一成群的房舍聚集在此，這裡便是有名的環山部落，入夜後燈火點亮，讓環山部落彷彿化身為山谷中的夜中明珠。

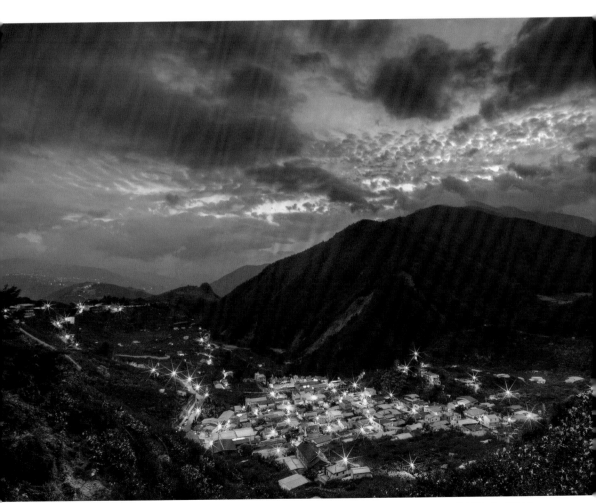

↑入夜後點燈的環山部落，宛如黑暗中的夜明珠。（PENTAX K-30+PENTAX SMC DA 12-24mm F4 ED AL IF的12mm端。光圈F13, 快門0.8秒, ISO 200, A光圈先決, 自動白平衡, RAW轉JPEG, 攝影：許展源）

← 陽光從雲層穿透而下，為環山部落增添了生氣。（攝影：August Huang）

攝點概述

環山部落位於台中市和平區平等里，大約是台7甲線61公里處，介於武陵農場和梨山之間，部落所在地海拔約1600~1800公尺，而因地處四面環山，因而得名，是難得一見的山谷部落，現為梨山地區規格最大的泰雅族部落，當地盛產甜柿、雪梨、水蜜桃和高山蔬菜。此地由於位處深山，對外交通不完善且聯繫不易，故早期並無引起太大關注，直到1960年代政府開通中橫宜蘭支線（即台7甲線）後，對外交通大幅改善，加上這裡與世無爭環境清幽，當站在台7甲線向山谷俯瞰，屋宇層疊相間，好似人間難得一見的仙境，故久而久之逐漸打開知名度。值得一提的是，環山部落內有間私人經營的泰雅文物館，由知名編織家詹秀美女士創立，其主要目的是保存逐漸消失的泰雅文化，並教導泰雅編織工藝，值得一訪。

拍攝心得

欲拍攝環山部落夜景，首先需要面對的就是山上多變的天氣！這點除了要靠氣象資訊研究判斷之外，還需要一些些運氣成份才行，就如我們有見過出景火燒雲的環山部落，也親身

體驗過在大雨中狼狽撐傘捕捉環山部落日落後的景緻。除此之外，因為拍攝地點就位於台7甲線上的路邊，加上日落後該處幾乎伸手不見五指，所以要特別留意自身安全，若可以的話建議身著反光的衣物或攜帶能發光的器具，好提醒經過此地的車輛路邊有人，力求提高自我的人身安全。另外此地幾乎前不著村後不著店，所以不妨安排附近景點將行程串連起來，像是思源埡口、武陵農場或是距離環山部落約14公里的梨山，甚至是福壽山農場都相當推薦，才能讓時間有充分的利用並拍得盡興。

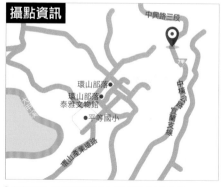

攝點資訊

拍攝點：台中市和平里台7甲線約61公里處（24°19'15.0"N 121°17'51.0"E）

中部地區/Central Taiwan

遠離塵囂的夢幻之境
松廬

說到福壽山農場的松廬，大家對它的印象一定那火紅熱情的大片楓紅，每到深秋時節總是吸引大批人潮來訪駐足拍照，門庭若市好不熱鬧，其實到了夜晚，這兒會呈現出與白天截然不同的景緻，更是吸引目光。

攝點概述

　　福壽山農場，是指一座位於梨山地區的農莊群，地處海拔高約1800~2600公尺，與武陵農場、清境農場合稱台灣三大高山農場，為中華民國國軍退除役官兵輔導委員會所經營之公有事業。福壽山農場當初成立之目的，以安置國軍退除役官兵為主要目的，並以開發山地與溫帶性農牧事業為次要目的，再加上當時即將開闢中橫，應時任退輔會主任蔣經國先生的指示，先召行榮民於農場內種植蔬菜，以供應開路人員所需，順便開發福壽山農場之土地，因此可說福壽山農場的成立與中橫有密切關係。由於梨山地區的中高海拔環境因素，相當適用栽種溫帶蔬果，在歷經多次失敗不斷嘗試之後，終於取得不錯的成果，同時也為福壽山農場帶來豐厚的收入。

拍攝心得

　　至於松廬，則是位於場部旅遊中心前方的三合院式木造建築，為蔣經國當年督導巡視中橫工程常駐之宿所，四周種植多株楓樹，每年從11月中旬逐漸轉紅，直到12月中下旬為楓紅最美時期，這段時間總是吸引來自全台各地的大量遊客，為的就是一睹它一年之中最美的風采。其實多數遊客拜訪福壽山農場都是利用白天前往，當然以方位來看，上午的松廬的確是拍楓紅的最佳時機，因為逆光下的楓紅在透光後會使其更耀眼奪目，但反差控制則是需要拍攝者想辦法克服之處。若時間夠充裕的話，建議不妨留到晚上再捕捉入夜版的松廬楓紅吧！有藍幕的加持，絕對能得到與白天截然不同的景色，不過在需要較長曝光時間的夜晚，有著風和低溫的干擾，要如何拍出滿意作品，就考驗著各位攝影人的功力囉！

↑ 松廬另一側也有為數不少的楓樹，白天陽光灑落時更是按快門的好時機。（攝影：August Huang）

攝點資訊

福壽山農場旅遊服務中心

福壽路

拍攝點：台中市和平區梨山里福壽路29號
（24°14'40.1"N 121°14'45.3"E）

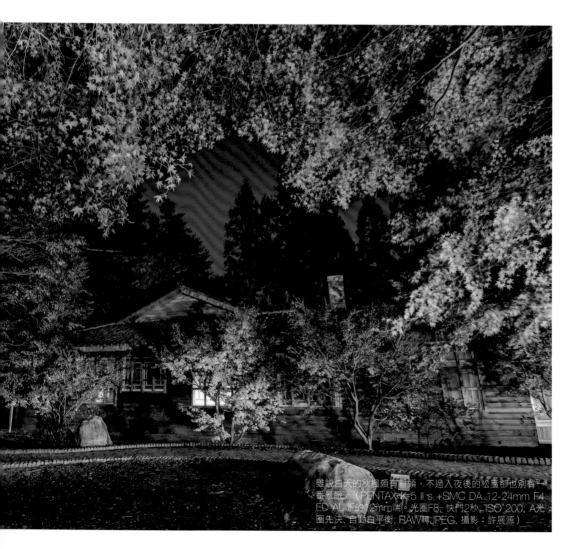

雖說白天的秋楓頗有看頭，不過入夜後的松廬卻也別有一番景緻。（PENTAX K-5 II s +SMC DA 12-24mm F4 ED AL IF的12mm端，光圈F8，快門2秒，ISO 200，A光圈先決，自動白平衡，RAW轉JPEG，攝影：許展源）

中部地區/Central Taiwan

琉璃光日出雲海
金龍山

喜愛拍攝風景的各位相信一定聽過金龍山日出或五城日出，這個位於魚池鄉大雁村的觀景聖地，一直都是以低海拔日出和雲海而聞名，相關單位為此還重建和增設觀日亭與步道，讓遊客能更愜意欣賞這片美景。

攝點概述

說到夜景日出，不得不提到台灣的三大拍攝聖地，它們分別是「北格頭、中五城、南二寮」，而其中「中五城」便是本文要介紹的金龍山。金龍山位於南投縣魚池鄉大雁村，又稱五城、山楂腳或槌仔寮，是處聞名遐邇的賞日出景點，它之所以受歡迎，最主要原因不外乎是交通便利開車就能直接抵達，以及不用往高山上跑就能欣賞到絕美的日出景色，金龍山海拔僅約800公尺左右，沿131縣道往西行駛，看到右手邊出現「金龍曙光」的看板後右轉沿著山路而上，約1.7公里即可到達這次的拍攝地點：金龍山第三觀景亭。這裡之所以被稱為

金龍山，原因是要紀念魚池鄉第一任鄉長陳金龍先生，他任內清廉自持，樂善好施，並且為了地方發展於現址廣植杉木110公頃，還捐贈土地4000坪，地方為感念他除了豎立銅像之外，也於2011年將該地正式命名為金龍山。

拍攝心得

站在金龍山第三觀景亭向東望去，可俯瞰魚池盆地的清麗風光，若再遠眺則可看到水社大山，甚至是能高山等中央山脈，視野十分遼闊。因地形和氣候關係，這裡每逢春夏之際的凌晨，常常會有雲霧從南邊的日月潭向北席捲而來，位於較低海拔的魚池盆地則被薄霧淹沒

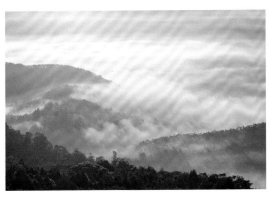

↗ 琉璃光+清晨彩雲和明月，五城風光一次看足。（Sony α7R II+FE 16-35mm F4 ZA OSS的35mm端。光圈F8, 快門30秒, ISO 100,M手動模式, 自訂白平衡, RAW轉JPEG, 攝影：August Huang）
→ 日出後精彩的斜射光影秀正在上演。（攝影：August Huang）

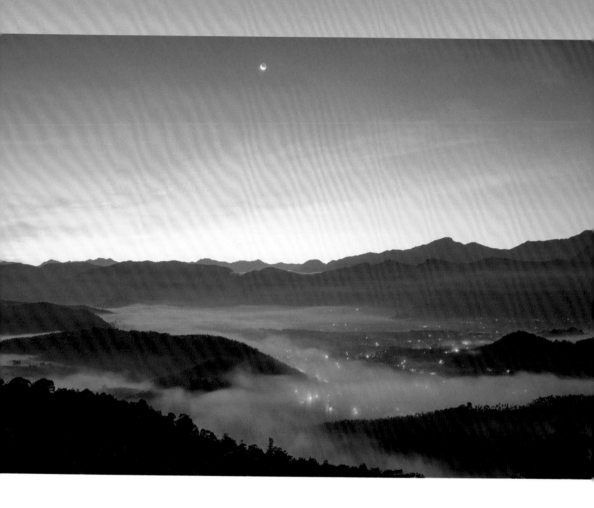

其中，加上城鎮燈火點綴，故形成攝影人口中的琉璃光。而在太陽躍出山頭後，光線熱能對薄霧造成了蒸發作用，再配上斜射光的照耀，使得日出雲海景緻極為壯觀。拍攝方面，春夏時節只要是好天氣，大約凌晨四點就陸續有攝影人立腳架開始捕捉琉璃光，並一直拍到日出之後為止，因此建議還是提早前往才能取得較好的構圖位置。段焦上可以廣角捕捉大景樣貌，也可用標準或望遠焦段拍攝日出後的斜射光魚池盆地局部景緻，而這也正是訓練攝影眼的絕佳機會喔！

攝點資訊

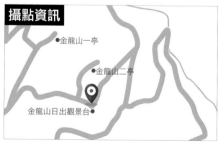

金龍山一亭
金龍山二亭
金龍山日出觀景台

拍攝點：金龍山第三觀日亭
（23°54'14.3"N 120°54'23.3"E）

全台夜景完全指南

TAIWAN NIGHT VIEW GUIDE

Chapter 6

南部地區
Southern
Taiwan

嘉義市新地標

嘉義射日塔

雖然嘉義射日塔落成至今已有將近19個年頭，但它對許多攝影玩家來說其實是個相對陌生的拍攝景點，不過除了塔本身就值得拜訪一覽之外，每逢日落時分，其實也適合拿起相機捕捉它的夜間風采。

攝點概述

　　不知道你有沒有聽過嘉義射日塔？老實說我們也是看到有攝影同好去拍夜景才曉得有這個地方。嘉義射日塔位於嘉義公園內，原址是建於日治時代的嘉義神社，二戰結束後改為忠烈祠，但不幸於1994年受祝融之災而燒毀，於是嘉義市政府決定於原址建造忠烈祠和射日塔合一的新建築，一來能節省經費，二來也可增加工程之規模。嘉義射日塔為一座高達62公尺的塔式建築，共規劃有12層樓，其中1樓為忠烈祠，2樓以上則為射日塔主結構，11樓是景觀餐廳，12樓則是空中花園，值得一提的是，自3樓開始到9樓是射日塔的精髓「一線天」，由於射日塔外形的造型構想是源自於阿里山神木，而塔中約40公尺高的簍空設計「一線天」，彷彿是被雷電打中劈開的神木，從2樓購票後搭乘電梯直達10樓，則能親身體會站在一線天上的奧妙。

拍攝心得

　　若要認真說起，以夜景題材來看，其實整個嘉義射日塔無論從任何方位都可拍攝取景，因為射日塔周圍原本就有個360°的步道環繞著，其實只要用心仔細觀察，你一定可以找到心目中理想的拍攝畫面，不過整體來說，從嘉義棒球場方向前往的射日塔正面處，相信是多數來此拍攝玩家的首選角度。我們推薦使用超廣角並利用周遭樹木進行框景構圖是不錯的

方式，而由於方位面東，除非運氣特好，否則要在日落時分要拍到有霞光的天空搭配射日塔其實是有難度的，不過好處是可以避開高反差的問題，加上有藍幕點綴，夜晚點燈的射日塔說真的還不錯看；若有體力者，甚至還可以等候黎明的到來，拍拍日出版的射日塔也是不錯的選擇。

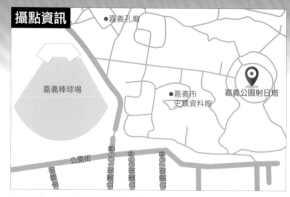

攝點資訊

嘉義孔廟
嘉義棒球場
嘉義市史蹟資料館
嘉義公園射日塔
公園街
公園街109巷
公園街96巷
公園街79巷

▌**拍攝點：**嘉義市東區公園街46號（23°28'52.8"N 120°28'07.5"E）

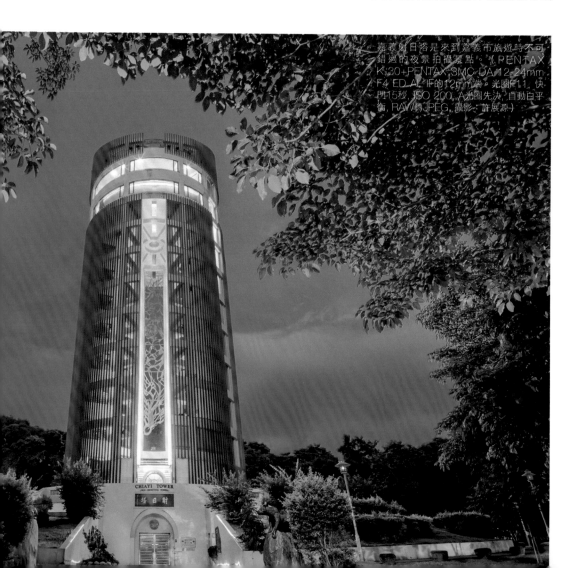

嘉義射日塔是來到嘉義市旅遊時不可錯過的夜景拍攝景點。（PENTAX K-30+PENTAX SMC DA 12-24mm F4 ED AL IF的12mm端，光圈F11，快門15秒，ISO 200，A光圈先決，自動白平衡，RAW轉JPEG，攝影：許展源）

感受建築之美的奧妙
高鐵雲林站

為服務地方鄉里，台灣高鐵於2013年決定增設苗栗、彰化和雲林三站，並於2015年12月1日正式加入營運，其中雲林站不僅是三站中旅次運量最高者，同時特殊的站體設計也吸引不少攝影同好前往取景。

攝點概述

位處雲林縣虎尾鎮的高鐵雲林站，原址為日治時期日本帝國海軍航空隊虎尾飛行場，站區佔地約422公頃。該車站本身設計就頗有看頭，站體共以37根巨柱排列成波浪形狀，讓車站散發出流線的視覺感受，而建材則大量採用輕質金屬、玻璃及具有發電功能的太陽能板，以增加白天日照時的採光率和蓄電，減少能源消耗並達到環保節能之目的，可以說雲林車站本身就是個綠色建築的典範。別以為雲林沒有什麼好玩的地方，其實搭乘高鐵來到這裡，有幾處休憩地點還真的值得拜訪一番，離開車站往南至虎尾市區有興隆毛巾觀光工廠、奶奶的熊毛巾故事館、虎尾布代戲館（虎尾郡役所）、虎尾糖廠；往北至西螺有西螺大橋和延平老街；而往東來到斗六和古坑，則有斗六棒球場、蜜蜂故事館和劍湖山世界，無論要安排一日輕旅行或是二天一夜的行程都相當推薦。

拍攝心得

老實說，就我們實際前往拍攝發現，高鐵雲林站要說難拍其實並不至於，但若想要有滿意之作卻又不是那麼簡單，原因在於車站本身是呈現長條形狀，在拍攝外觀時若構圖比例沒

→ 無論白天或夜景，車站外波浪形的巨柱都有不同的光影效果呈現。（攝影：林家興）

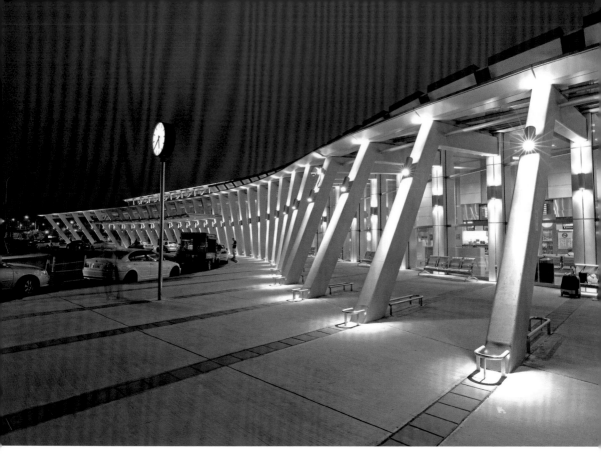

拿捏妥當會使畫面顯得過於空洞，因此建議在抵達雲林站時先不要急著拿出相機，不妨實際走上一圈，觀察現場環境並仔細感受它帶給你的感覺，再思考要怎麼著手拍攝才是上策。

　　以我們實拍的經驗來說，一出大廳正門，會發現一整排十分醒目的波浪型巨柱聳立在眼前，而這些正是來到雲林車站取景的重點元素，想要拍出它的層次感，比較理想的方式是透過廣角鏡以側向角度捕捉其排列之美，並且留點天空強化色彩視覺，在建築幾何和冷暖色調的搭配下，能精準呈現高鐵雲林站的設計美感；當然也可以換種方式，利用長焦鏡頭的壓縮感來處理也是不錯的選擇。

↑ 入夜後的高鐵雲林站有種獨特的美感，吸引人一看再看。（Canon EOS 5D Mark IV+ EF16-35mm F2.8L III USM的20mm端。光圈F13, 快門4秒, A光圈先決, ISO 100, 手動白平衡, RAW轉JPEG, 攝影：林家興）

攝點資訊

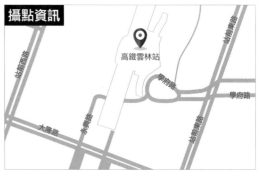

拍攝點：雲林縣虎尾鎮站前東路301號
（23°44'10.4"N 120°24'59.5"E）

南部地區/Southern Taiwan

文化古都的歐風新視野

台南奇美博物館

於2015年元月正式對外營運的奇美博物館，展出的上萬件珍藏品吸引了眾多遊客入園參觀，而別具特色的歐風建築也受到許多攝影愛好者的青睞，紛紛來此捕捉晨昏夜景的獨特建築之美。

攝點概述

奇美博物館創始於1992年，為企業家許文龍所創辦，以典藏西洋藝術品為主，2015年搬遷至台南都會公園內重新開幕，上萬件的珍藏品是創辦人許文龍耗費30年的心血，目前展出約三分之一。另外，巴洛克式的建築風格也是一大賣點，宏偉高聳的圓頂設計、清晰可辨的雕塑細節，都為台南這個文化古都打開歐風新視野。其中值得一提的是「阿波羅噴泉廣場」，係委託法國藝術家吉勒‧裴路德（Gilles PERRAULT），等比複製由十七世紀法國雕塑家圖比（Jean-Baptiste TUBY）於凡爾賽宮製作的阿波羅噴泉，呈現太陽神阿波羅駕著戰車從海面躍出之情景，館方將其安置於台南都會博物館園區入口，除了讓它迎接參觀民眾外，也盼望這位文藝之神能夠永遠守護著這座繆思殿堂，以及豐富的藝術收藏。

拍攝心得

像奇美博物館這樣的熱門景點，拍攝上最

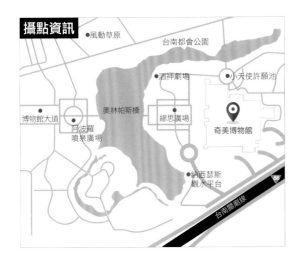

攝點資訊

風動草原
台南都會公園
酒神劇場
小天使許願池
博物館大道
奧林帕斯橋
繆思廣場
阿波羅噴泉廣場
奇美博物館
納西瑟斯觀水平台
86
台南關廟線

TIPS

關於夜間照明
依季節日落情形調整開燈時間，約17：15至18：30不等，園區照明於9：30陸續關閉，博物館建築本體至10點熄燈。

關於夜間管制
館區夜間不開放，「奧林帕斯橋」前方匣門於18：30關閉。

關於休館日
依奇美博物館公告為準。

拍攝點：台南市仁德區文華路二段66號（22°56'04.4"N 120°13'20.7"E）

令人頭痛的應該就是如何避開（或融入）密密麻麻的人群了吧？或許你會好奇，拉長曝光時間不就可以消除人影嗎？甚至呈現流動的視覺效果，但奇美博物館的夜景實在太漂亮，參訪遊客幾乎都拿起手機或相機捕捉美景，有時人群站著不動，在短暫的藍幕時分其實長曝的效果還是有限，因此要拍到滿意的作品，運氣也佔了很大的比重。來到奇美博物館，相信一定會被壯觀的阿波羅噴泉所吸引，在這裡，你可以使用廣角以噴泉為前景，將後方主建物的一起納入畫面之中，抑或可以退到大馬路（台一線）旁的人行道，用長焦鏡頭遠眺以呈現不同的視覺效果，而且由於方位面東，下午到傍晚都非常適合拍攝，同時也是日出景點的好選擇。除此之外，其實奇美博物館的腹地廣闊，台南都會公園內的許多位置都可以是取景拍攝，透過不同焦段變化，將會有意想不到的驚喜，同時也能為奇美博物館呈現更多的風貌。

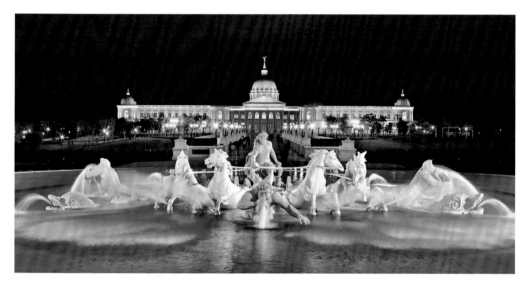

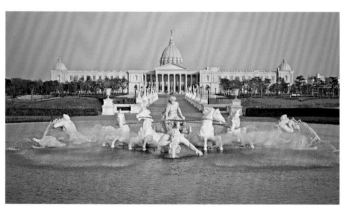

↑ 以阿波羅噴泉作為前景拍攝，是奇美博物館夜景經典取景角度。（Canon EOS 5D Mark II+EF 24-70mm F2.8L USM的35mm端。光圈F13，快門0.5秒，ISO 1250，M手動模式，自動白平衡，照片提供：奇美博物館）

← 雖然是拍攝夜景，但其實白天的奇美博物館又是另一種形態的美，值得好好捕捉記錄。（照片提供：奇美博物館）

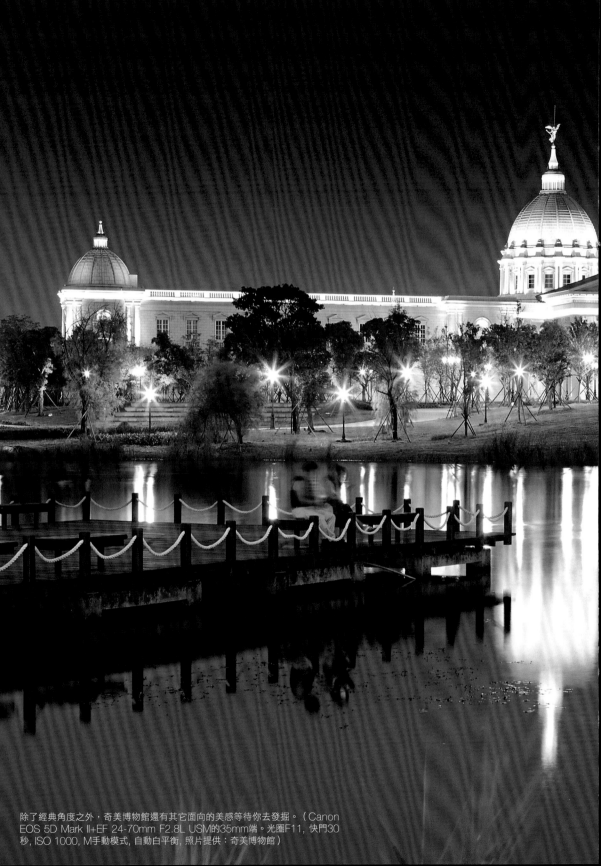

除了經典角度之外，奇美博物館還有其它面向的美感等待你去發掘。（Canon
EOS 5D Mark II+EF 24-70mm F2.8L USM的35mm端。光圈F11, 快門30
秒, ISO 1000, M手動模式, 自動白平衡, 照片提供：奇美博物館）

高雄水岸新地標

高雄展覽館

說到高雄，光是夜景攝點就相當多，愛河河畔、園環車軌、光之穹頂、愛河之心、前鎮之心、捷運中央公園站、大東文化藝術中心……等，而從2014年開始，還多了高雄展覽館，著實是攝影愛好者的天堂。

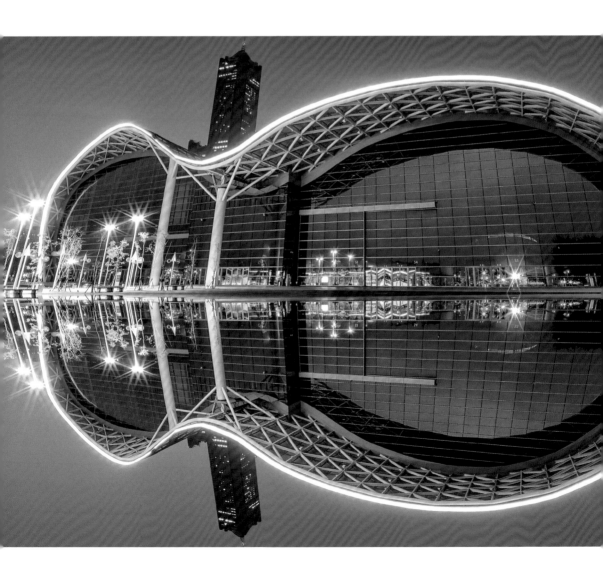

攝點概述

　　高雄展覽館（Kaohsiung Exhibition Center，縮寫為KEC），是棟位於世界第13大港–高雄港旁邊的多功能臨港會展中心，也是國內首座取得「智慧建築」的國際級會展中心，目前已獲取七項綠建築指標的候選證書，館區佔地約4.5萬平方公尺，於2011年10月開始動工，2013年10月完工，並於2014年4月14日開館舉辦第3屆台灣國際扣件展，與台中國家歌劇院同為麗明營造得標興建。空間分為室內與戶外展場，其中1樓室內展場分南、北兩館和中央商店街，2樓則有若干會議室數間，最多可容納4,000人；至於戶外展場則有0.72萬平方公尺的空間，約可容納400個標準展覽攤位，整個展覽館外形從正面遠看呈現一個"M"字形是其最大特色，同時也是高雄的水岸新地標之一。

拍攝心得

　　若要搭乘捷運到高雄展覽館，可以乘紅線至三多商圈站（R8），從2號出口上來右轉新光路，向前行約900公尺就可看到一個巨大的"M"字形建築在向你招手，便是這次要拍攝的目的地。高雄展覽館的正面是位於成功二路那側，不過大多數玩家會拍攝的其實是另一側面對高雄港的角度，主要原因是從這個方向拍攝展覽館，可以把知名地標85大樓一起捕捉入鏡，前者方位正好是朝西向拍攝，將有比較大的機會拍到出景的天空；至於後者完全是以地標先決，各有各的特色。基本上，要捕捉展覽館的情影，用超廣角鏡頭是較為推薦的工具，至於拍攝角度，網路上已有相當同好分享，相信只要搜尋一下便能有答案。而我們的建議是，若想要讓畫面有更多的可看性，可以利用下雨過後的傍晚前往，在成功二路正門這一側有機會拍到地面積水的展覽館倒影，有些腦筋動得快的玩家，乾脆直接利用後製方式鏡射也是另一種嘗試，這就是攝影的樂趣不是嗎？

攝點資訊

← 用超廣角將展覽館和85大樓拍入鏡，再以後製鏡射是常見的處理方式。（PENTAX K-30+PENTAX SMC DA 12-24mm F4 ED AL IF的12mm端。光圈F16，快門0.3秒，ISO 200，A光圈先決，自訂白平衡，RAW轉JPEG，攝影：許展源）

拍攝點：高雄市前鎮區成功二路39號
（22°36'28.2"N 120°17'54.1"E）

新興夜景拍攝點
大魯閣草衙道

去年五月才與大伙見面的大魯閣草衙道，自開幕後一直都有著相當高的人氣，在白天，它是一座充滿歡笑的遊樂園，入夜後又搖身一變成為練拍夜景的好地方，還沒來過嗎？別懷疑，你絕對會愛上它的魅力所在。

攝點概述

若說到近年來最夯的shopping mall，北台灣有三井OUTLET PARK，而南台灣則絕對是大魯閣草衙道為代表！大魯閣草衙道

（TAROKO PARK）是間位於高雄市前鎮區的複合式大型購物中心，於2016年5月9日開幕當天現場湧入破8萬人次就可看出其高人氣，就算現今距開幕已好幾個月，每逢假日還

↑ 來到大魯閣草衙道，一定要試試全台唯一的迷你鈴鹿賽道卡丁車。（攝影：August Huang）

↑ 園區內的叮叮車擁有不錯的人氣，無論白天夜晚怎麼拍都好看。（攝影：August Huang）

是人山人海好不熱鬧。園區佔地約8.7公頃，結合了購物、餐飲、運動、娛樂、親子、休閒和度假……等所有令人迷戀的元素，裡頭包括了購物商場、國賓影城、健身中心、賽車場與飯店，其中飯店是屬於第二期開發案的範疇，預計2018年動工，2025年完工。大魯閣草衙道之所以造成轟動，原因是除了上述元素之外，最吸引人之處不外乎是該園獨家擁有的

「鈴鹿賽道樂園」！它不僅是日本鈴鹿賽道唯一海外授權的主題樂園，裡頭更有多項適合親子同歡的大型遊樂器材，而其中最引人入勝的設施，自然是迷你鈴鹿賽道（Mini Suzuka Circuit），它是具國際水準的卡丁車賽道，為日本鈴鹿國際賽道10分之1的擬真縮小版，重現專業賽道的著名彎道特色，讓玩家可以安全且放心的在此與親友盡情享受飆速的快感。

拍攝心得

　　雖然整個大魯閣草衙道園區不算太大，但若只有一個人前往拍攝夜景還是得先研究好戰略才行，因為畢竟magic hour只有短短30分鐘不到，若是執意要搭配藍幕拍攝的話就只能做出取捨了。整個園區主要可拍攝的夜景地方主要有兩處，一是捷運草衙道出口處的水驛廣場，二是麗曼大道後方的鈴鹿賽道樂園，就現場實際觀察發現，水驛廣場只要構圖妥當，就可以讓畫面重點聚焦在水池倒影和迷人的燈光效果，對於天空佔畫面比重的要求反而不大，所以建議可先前往拍攝鈴鹿賽道樂園，而最理想的取景角度，則是站在連接大道東和大道西兩棟建物之間的空橋向下俯拍，不僅能將整個樂園盡收眼底，若是好天氣傍晚還會有美麗的雲彩霞光作陪襯，讓畫面更顯精彩。至於水驛廣場的拍攝難度不高，只是較考驗構圖功力，而水池每30分鐘就會有水舞表演，也可作為拍攝的重點。

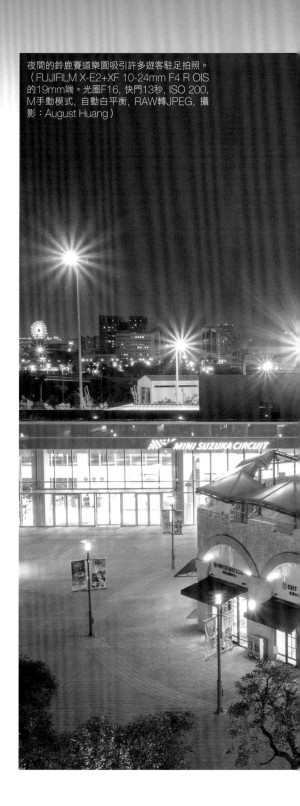

夜間的鈴鹿賽道樂園吸引許多遊客駐足拍照。（FUJIFILM X-E2+XF 10-24mm F4 R OIS 的19mm端。光圈F16，快門13秒，ISO 200，M手動模式，自動白平衡，RAW轉JPEG，攝影：August Huang）

攝點資訊

●大魯閣草衙道

捷運草衙道站
4號出口

●捷運草衙道站
2號出口

捷運草衙道站
3號出口●

●捷運草衙道站
1號出口

拍攝點：高雄市前鎮區中山四路100號
（捷運草衙道站2號出口）

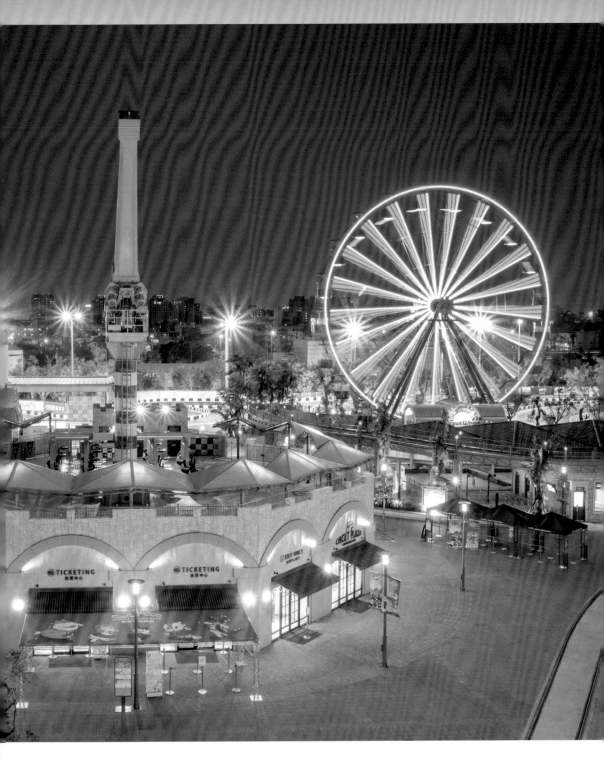

水驛廣場是到大魯草衢道時不可錯過的拍攝重點。（FUJIFILM X-E2+XF 10-24mm F4 R OIS的14mm端。光圈F8, 快門0.8秒, ISO 200, M手動模式, 自動白平衡, RAW轉JPEG, 攝影：August Huang）

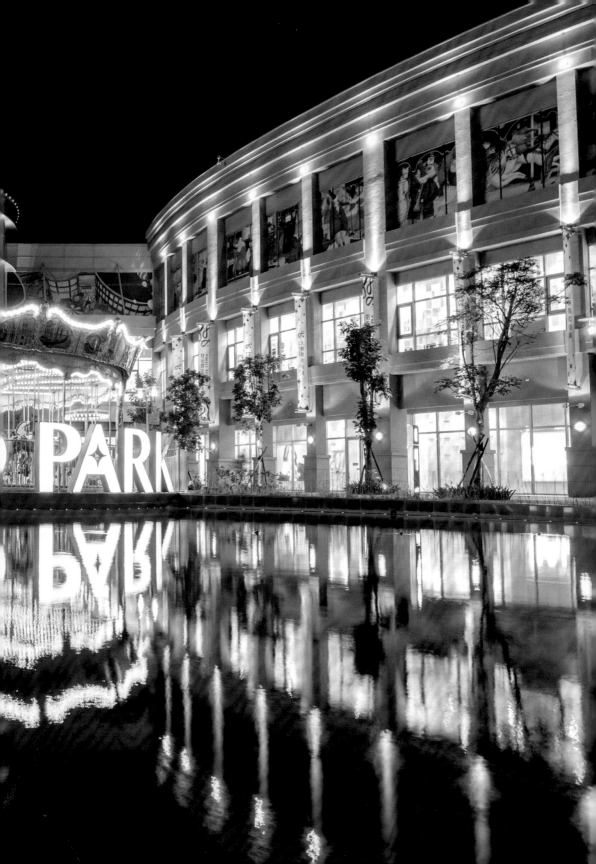

充滿歐風的捷運系統
高雄環狀輕軌

高雄除了大魯閣草衙道之外，已於2015年10月16日開始試營運的環狀輕軌也是不少攝影玩家眼中的新寵兒，歐式風格車體與幾個極富設計感的車站，讓高雄環狀輕軌無論白天或夜晚拍攝都能形成一幅幅美麗的畫面。

攝點概述

一般人口中的高雄輕軌其實又名環狀輕軌，因為它的行車路線正好以捷運美麗島站為中心，並環繞高雄市西南方的精華地段一圈，當中行經前鎮區、苓雅區、鹽埕區、鼓山區、左營區和三民區，沿線共設有37個車站，其中前鎮之星站（C3）、新市政中心站（C24），和哈瑪星站（C14）、彩虹公園站（C32）分別與高雄捷運現有的紅線和橘線交會，方便民眾轉乘，藉以提高通勤移動的便利性與捷運／輕軌系統的載客量。而在這37個車站當中，前鎮之星站（C3）、旅運中心站（C9）、真愛碼頭站（C11）、哈瑪星站（C14）被定位為「特色站」，其車站站體本身的設計都相當值得一看，當然也適合玩家各自發揮攝影眼，尋找並拍出這些車站獨特美麗的角度。

拍攝心得

由於目前環狀輕軌僅有籬仔內站（C1）～高雄展覽館站（C8）是開放營運的路段，所以推薦的拍攝點當然是以前鎮之星站（C3）為主。環狀輕軌站體和沿線軌道都是採開放式的設計，能讓拍攝者發揮的地方其實不少，建議拍攝前先花點時間好好的沿著車站和軌道邊

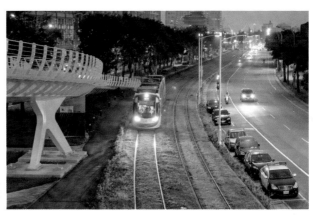

→ 從前鎮之星向下俯拍，可以捕捉到輕軌列車和汽機車並行的畫面。（攝影：August Huang）

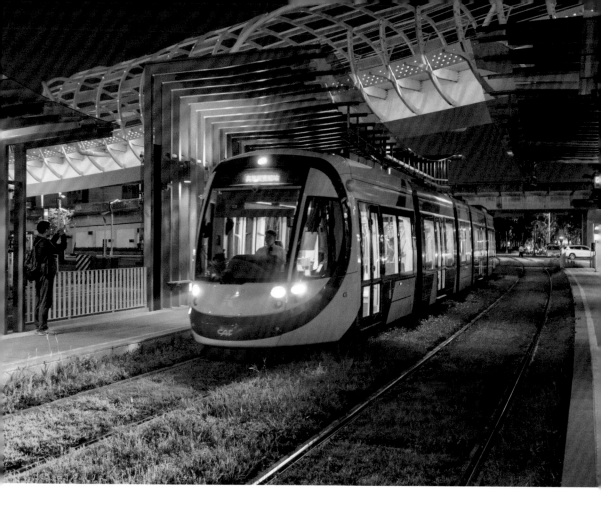

走邊觀察，看是否有自己意屬的拍攝角度，而且這裡還有前鎮之星自行車道橋樑，提供不錯的制高點，讓拍攝者能有更多取景角度可供運用。拍攝上，除了需要考慮到陽光的方位問題之外，也可嘗試利用不同焦段捕捉讓畫面有更多的變化。根據實際觀察，白天東西向列車大部份會交匯在前鎮之星站，所以要捕捉到兩輛列車同時進站的機率頗高，但到了傍晚雖然班次較為密集，不過幾乎不會在前鎮之星站交匯，是較為可惜之處。另外，要特別留意列車在進站前和準備離站時，千萬記得遠離軌道以策安全。

↑ 環狀輕軌算是高雄的新興景點，時常有攝影玩家前來拍攝。（FUJIFILM X-E2+XF 10-24mm F4 R OIS的24mm端。光圈F4，快門1/30秒，ISO 6400，P程式先決，自動白平衡，RAW轉JPEG，攝影：August Huang）

拍攝點：前鎮之星站（22°35'43.8"N 120°18'55.8"E）

國際級的公共藝術
光之穹頂

每當來到高雄捷運美麗島站的地下一樓穿堂大廳，就會被那十分華麗奪目的光之穹頂給吸引，多數旅客總會停下腳步欣賞其工藝之美，以及忙不迭用相機捕捉它的美麗倩影，讚嘆原來台灣也有世界級的公共藝術裝置。

攝點概述

光之穹頂位於高雄捷運美麗島站，該站為高雄捷運紅線（R線）和橘線（O線）的交會車站，亦是當初高雄輕軌尚未規劃時，高雄捷運路網中唯一的轉乘車站。該車站在通車之前原名為大港埔站，但為紀念1979年12月10日發生於此地（中山路和中正路交匯處）且震驚全台的民主社會運動－美麗島事件，故之後決定以「美麗島站」命名。而位於該站地下一樓的光之穹頂，亦是世界上相當知名的公共藝術裝置之一，由義大利知名藝術家水仙大師（Maestro Narcissus Quagliata）親手繪製，並與德國百年Derix手工玻璃工作坊合作，耗費四年半才完成這個史詩級巨作。直徑

長達30公尺的光之穹頂，總面積有660平方公尺，依創作主題分為水、土、光、火四大區塊，代表了誕生、成長、榮耀到毀滅的輪迴。高雄捷運並於2015年9月23日發表光之穹頂2.0版，將原本只是靜態呈現的光之穹頂，搭配定時光炫幻影秀，讓民眾透過聲光效果感受藝術魅力。另外，高雄捷運虛擬代言人之一的高捷少女－小穹，其命名和頭上的髮飾靈感來源，皆來自光之穹頂。

拍攝心得

站在光之穹頂之下，絕對會被它那浩瀚的氣勢給深深吸引，每當來到這裡，讓人不會急著拿起相機拍攝，而是先沉浸在上頭每塊玻璃

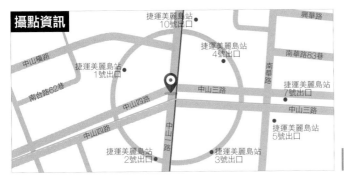

拍攝點：高雄市新興區中山一路115號B1
（22°37'53.0"N 120°18'07.0"E）

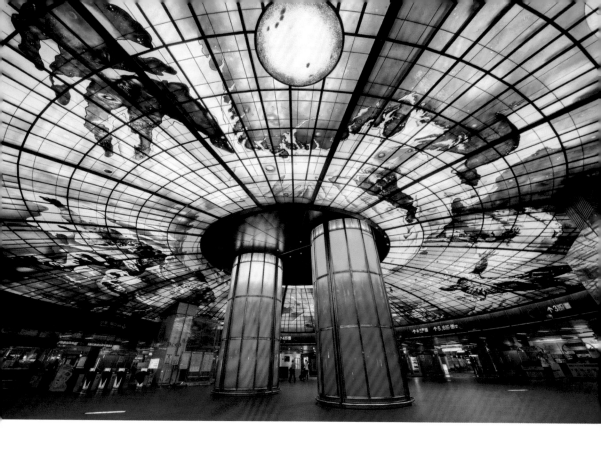

所述說的故事之中，就如水仙大師所言：「讓旅客凝望穹頂時，找到一個作夢的地方。」面對如此大的琉璃藝術裝置，在鏡頭的選擇上，毫無懸念只能用超廣角來記錄這磅礡的大師之作，若有魚眼鏡頭更好，方能將整個光之穹頂一起囊括入鏡。但在車站裡無可避免會有人潮，在拍攝時不妨可利用長時間曝光方式，讓走動的人潮呈現出流動感，以拍出動靜皆存的意象作品。

除了光之穹頂外，美麗島站本身也擁有極富設計感的站體，是由日本知名建築師高松伸所設計，四個玻璃帷幕出入口以合掌的姿態，環繞著中正路和中山路交叉口的圓環開展，蘊含「祈禱」的意念，並名為捷運之心，也是相當值得一看且用相機記錄的地方。

↑ 用超廣角並以低角度仰拍光之穹頂，方能呈現其壯麗氣勢。（Sony α7R II+ Voigtlander Ultra Wide-Heliar 12mm F5.6 Aspherical III。光圈F5.6，快門1/60秒, ISO 2000, A光圈先決，自動白平衡，RAW轉JPEG, 攝影：August Huang）

↓ 除此之外，也可多觀察周遭環境，特別的構圖視角就在不經意間被你發覺。（攝影：August Huang）

談情賞美景的好所在
忠烈祠LOVE觀景台

高雄能看夜景的地方不少，而位於壽山山腰處的忠烈祠LOVE觀景台，是近年來遊客愛到訪的景點之一，除了可居高臨下一覽市區和港口景緻外，到了夜晚LOVE造景點燈搭配眼前萬家燈火，為現場奏起浪漫的樂章。

攝點概述

　　座落於壽山南麓的高雄忠烈祠，原為日式神社，1945年台灣光復之後，國民政府為緬懷革命先烈英雄的英勇事蹟，將原本的日式神社稍加修整，改作為奉祀革命先烈英靈之所，並於1974年拆除改建為傳統中國宮殿式建築的忠烈祠，同時也保留了一些日治時期神社所遺留的石燈籠殘跡。由於因地理位置關係，從

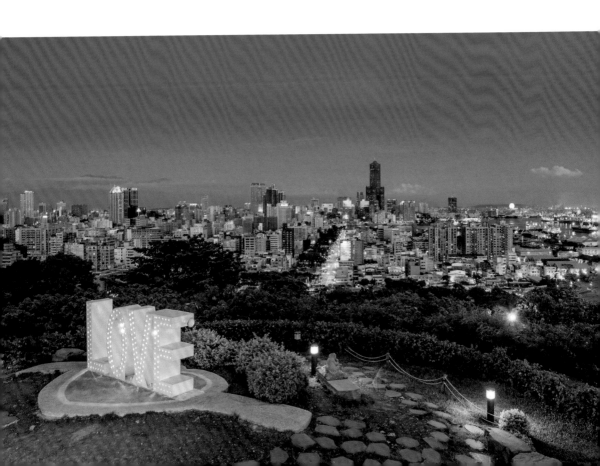

高雄忠烈祠向前方望去，可遠眺鼓山區、鹽埕區、旗津區和高雄港，景色壯麗優美，加上方位面西，在黃昏時還可欣賞日落景緻，而入夜後高雄市與港口夜景一覽無疑，是高雄市的風景名勝之一。為加強觀光旅遊性質，高雄市政府在2013年於該地規劃興建了一處觀景平台，同時還增設LOVE傳聲筒的藝術裝置，加上夜間城市和港區燈火，因此吸引許多民眾上來談情說愛賞夜景。

拍攝心得

來到高雄忠烈祠的LOVE觀景台，除了欣賞美麗的夜景之外，當然也要好好用相機記錄眼前的美景囉！一般來說，較經典的角度是登上觀景平台後，居高臨下用俯角方式將LOVE藝術裝置連同遠方的高雄市夜景一起囊括入鏡，藉由井字構圖法，將85大樓和LOVE藝術裝置分別安排在對角的交叉點上，加上天空藍幕、城市燈火的暖色調與LOVE字樣的冷色調，能讓畫面有著豐富的色彩呈現。焦段運用方面，建議使用等效21~28mm來補捉，方能有較彈性的構圖選擇，若有長焦鏡可以用來拍攝遠方市區或港口的局部夜景，訓練自己的攝影眼。

除了夜景之外，若時間允許的話，其實這裡下午就可以來報到了，因為此時正是順光，在好天氣的時候也能拍到藍天白雲版的景緻，讓人看了都心曠神怡！

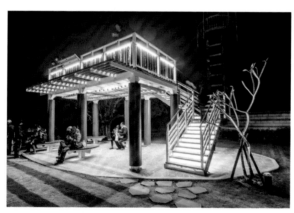

← 左：入夜後的基隆港在港灣和萬家燈火的點綴下，有如夜中明珠。（Sony α57+ Tokina AT-X 11-16mm F2.8 PRO DX的16mm端。光圈F6.3, 快門1秒, ISO 200, M手動模式，自動白平衡，RAW轉JPEG，攝影：Enzo Lu/盧彥佐）

右：除了前方的美景之外，夜晚的觀景台也別有一番味道可以好好記錄。（攝影：許展源）

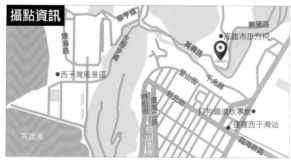

攝點資訊

拍攝點：高雄市鼓山區忠義路30號（22°37'31.6"N 120°16'26.5"E）

充滿歡笑的古希臘樂園
義大遊樂世界

當開車來到義大二路的末端，抬頭往右前方一看，巨大的摩天輪就聳立在眼前，而繼續右轉至學府路一段，迎接我們的是兩旁整齊劃一的歐式古典建築，彷彿就像是進入另一個國度。

攝點概述

　　位於高雄市大樹區的義大遊樂世界（E-DA World），不僅是座複合式的大型觀光景點，同是也是全國唯一擁有休閒、渡假、養生、教育、藝術、文化、購物與地產等八大主題內容的遊樂園區，裡頭結合了義大遊樂世界、義大世界購物廣場、義大天悅飯店、高雄義大皇冠假日酒店、別墅特區、義守大學、義大國際中小學和幼稚園，讓這個位原本於觀音山風景區旁的荒涼之地，搖身一變成為國內外遊客最嚮往的渡假勝地之一。其中，針對園區的夜景拍攝，我們推薦了摩天輪、大衛城、聖托里尼山城、特洛伊城堡四個地點，以作為讀者前往拍攝時的參考。

拍攝心得

　　想捕捉海拔215公尺以上，直徑達80公尺的義大摩天輪夜色之美，最佳拍攝地點就屬皇冠假日酒店的大門口位置。只要以約胸口高度稍微仰角並使用等效17mm以下的超廣角鏡頭拍攝，就能輕鬆將酒店大門、摩天輪及義大世界購物廣場招牌一同捕捉入鏡，若要考慮日落後的天空色溫，則需留意摩天輪的燈光顏色，建議以紅、黃或彩色來做搭配，這樣才能讓畫面中同時存在冷暖色調，豐富作品的可看性。而往前大約600公尺左右的大衛城，則有刺激且壯觀的天旋地轉，站在天橋上用超廣角拍攝，可將特產中心上方的吉祥物「大義」和對面的天旋地轉一同捕捉入鏡。位於義大遊樂世界中段的聖托里尼山城，最顯眼的就是那藍白相間的高低建築，和那刻意規劃的石

板路，讓人有身處希臘愛琴海聚落的錯覺。和白天相較，夜晚在閉園前的30分鐘反而是拍攝此處的最佳時間，因為少了遊客的來來往往，更能專心且完整記錄聖托里尼山城之美。步行至義大遊樂世界的末端則來到特洛伊城堡，入夜後的特洛伊木馬在投射燈的點綴下，像極了一匹蓄勢待發的戰馬。拍攝時建議以廣角焦段同時將木馬和左側的遊園輕軌列車捕捉入鏡，並適時縮小光圈及採用慢速快門，待列車出現在畫面時，就可按下快門拍下動靜兼具的美麗夜景。

最後，不妨留意一下營業時間，因為義大遊樂世界只營業到17：30（以2017年為例），故若要拍攝夜景的玩家，建議冬季會是較適合的時節；至於摩天輪則到22：00才打佯，所以反而有較充裕的時間去拍攝。

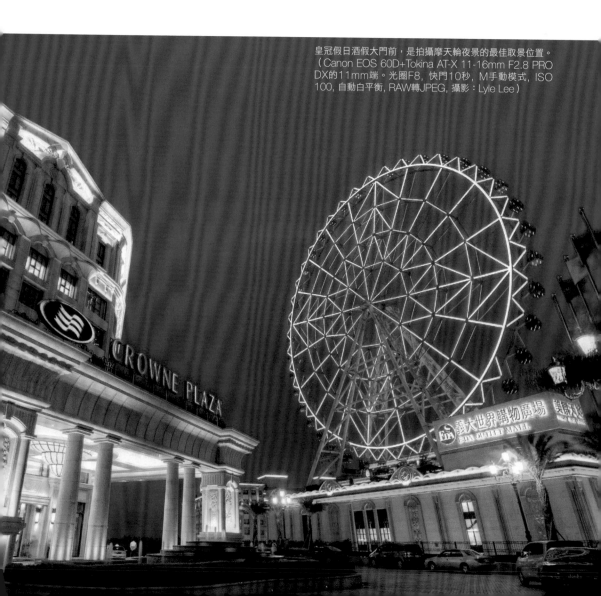

皇冠假日酒假大門前，是拍攝摩天輪夜景的最佳取景位置。（Canon EOS 60D+Tokina AT-X 11-16mm F2.8 PRO DX的11mm端。光圈F8, 快門10秒, M手動模式, ISO 100, 自動白平衡, RAW轉JPEG, 攝影：Lyle Lee）

→除了夜景之外，白天的遊行也是相當歡樂，非常適合用鏡頭捕捉每個精彩瞬間（攝影：August Huang）

→善用慢速快門，可拍出動靜兼具的遊園輕軌列車和特洛伊木馬。（攝影：Wilson Sun）

↘在皇冠假日酒假和國際會館二館的轉角，也是另一處拍摩天輪的好攝點。（攝影：Lyle Lee）

攝點資訊

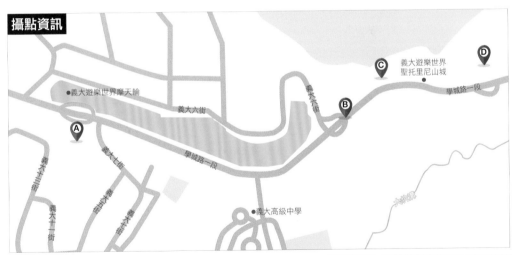

拍攝點A：摩天輪／**拍攝點B**：天旋地轉
拍攝點C：聖托里尼山城／**拍攝點D**：特洛伊木馬

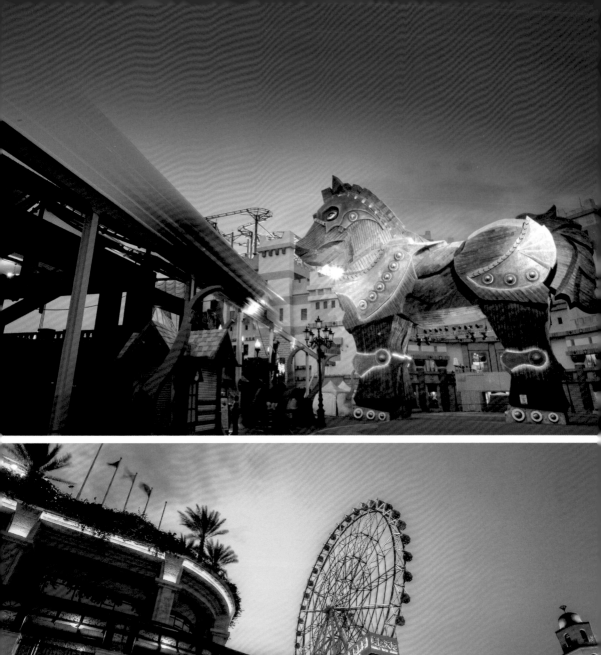
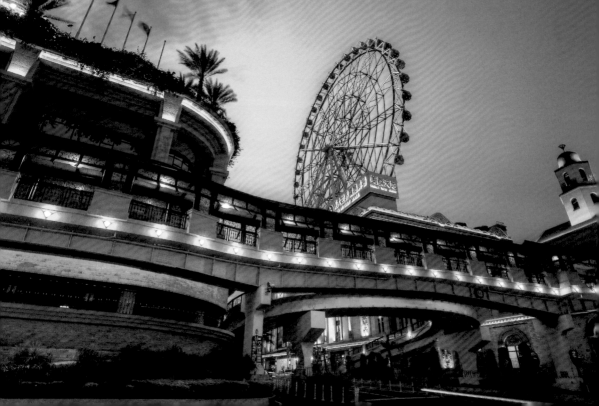

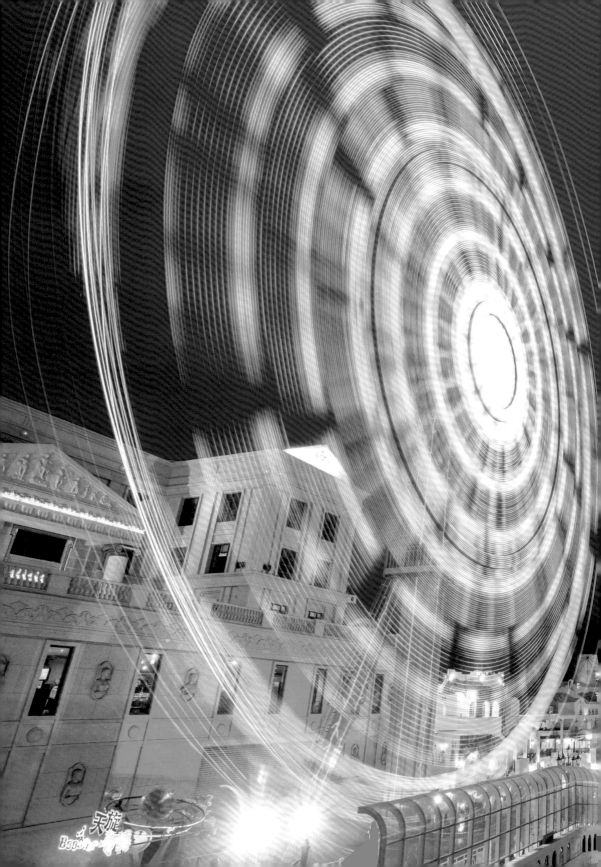

從特產中心前的天橋向遊樂世界方向望去，可捕捉到大義看著天旋地轉的動感畫面。（Canon EOS 5D Mark II+EF 17-40mm F4L USM的17mm端。光圈F10, 快門15秒, M全手動模式, ISO 100, 自動白平衡, RAW轉JPEG, 攝影：August Huang）

 全台夜景完全指南

TAIWAN NIGHT VIEW GUIDE

Chapter 7

東部地區
Eastern
Taiwan

烏石港邊的建築之美
蘭陽博物館

自2010年10月正式開館以來，蘭陽博物館以豐富典藏文物與宜蘭在地文化保存聞名，但最受人矚目的則是與當地景觀融合的特色建築，讓經過宜蘭頭城鎮烏石港附近的遊客，很難不被到這座彷彿從海岸隆起的三角形建築所吸引。

攝點概述

　　蘭陽博物館為了傳達「人與自然和諧共生」及「人與歷史的聯想」意涵，整體建築外觀設計，便是以北關海岸一帶常見的單面山岩岸地形為展館外觀設計主軸，藉此與當地景觀融合。建築團隊還選取韋瓦第小提琴協奏曲「四季」的意像，使用多重質感的石材，將蘭陽博物館外牆以協奏曲中的春、夏、秋、冬等四篇樂章轉化成音符，排列在主體建築實體外牆上，用來呈現蘭陽平原一年四季的田野景緻，也讓建物外觀多了許多立體層次。從外觀看來，蘭陽博物館似乎全由石材包覆，實際上透過結構與建築材料的變化，自然呈現交錯的立體感，也讓內部空間可由縫隙獲得充足採光與視覺的穿透效果，這是兼具有趣與實際的處理方式。另外，為了保留烏石礁遺址的濕地，博物館特別將主體建築集中在園區西北側，致力保留生態的完整性，並且在博物館外圍鋪設木棧道，讓遊客能恣意親近自然，這些設計上的堅持，讓它成為近年國內公共建設的模範之一。

拍攝心得

　　若要說蘭陽博物館的最佳拍攝地點，莫過於從附近烏石港遊客中心角度取景，若遇上無風無波的天氣，館區附近的濕地便會鏡射出虛實難辨的完美倒影，最適合的拍攝焦段，約莫為等效28~35mm左右，建議可以大膽使用二分法從中央分割的方式構圖，讓畫面擁有完美的視覺比重。方向位，若從前述的遊客中心拍攝，只正好面向西邊，一般而言要留意反差過大對畫面造型視覺影響的問題，當然，若是在日落後的magic hour拍攝，則是最佳的

時機。其實蘭陽博物館除了儷人的建築外觀，內在景點也相當值得參觀拍攝，不過內部空間最適合拍攝的時間，還是以白天時段，捕捉由玻璃帷幕透入的精彩光影，以及三角形的空間設計為優。此外，附近山頭上的金車城堡咖啡館，獨有城堡造型也相當有特色，有興趣的朋友可以順道前往拍攝。

攝點資訊

清代烏石港遺址

蘭陽博物館

港口埤圳

烏石漁港

港口路

港口路

拍攝點：宜蘭縣頭城鎮青雲路三段750號
（24°52'07.4"N 121°49'57.0"E）

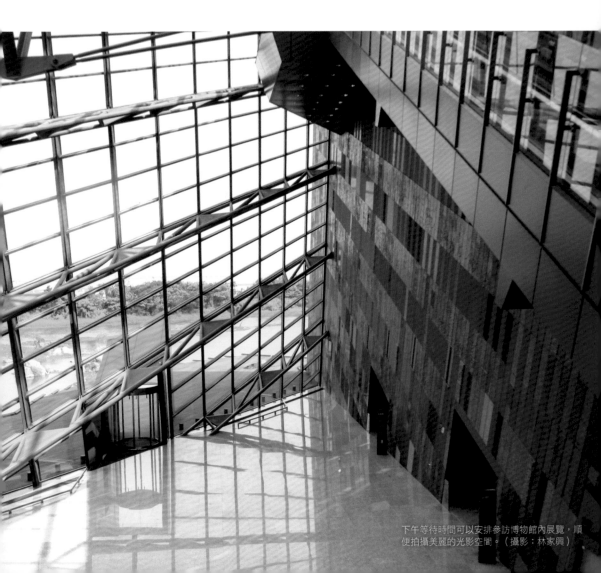

下午等待時間可以安排參訪博物館內展覽，順便拍攝美麗的光影空間。（攝影：林家興）

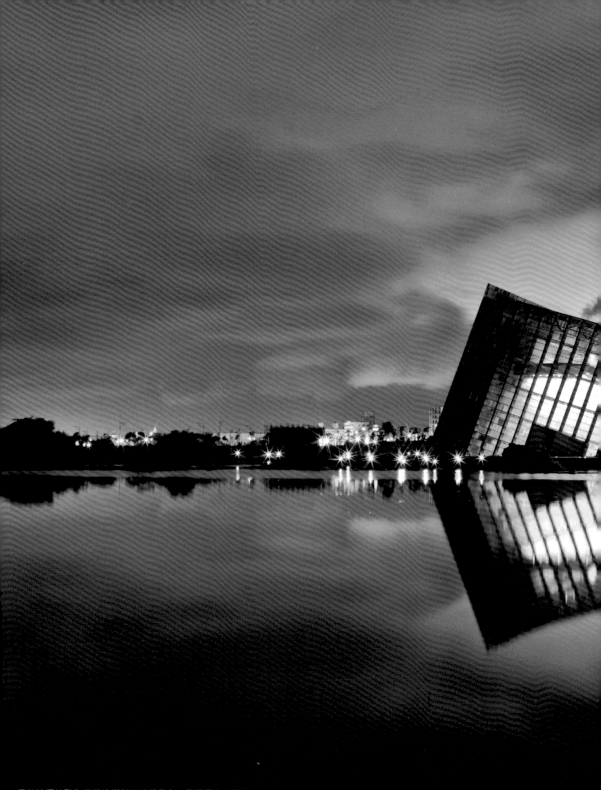

最佳拍攝地點為港口埤圳對岸的觀景台，最好是在無風的
天氣前往。（PENTAX K200D+SMC DA 12-24mm F4
ED AL: IF的16mm端。光圈F10, 快門30秒, ISO 200, A
光圈先決, 自訂白平衡, RAW轉JPEG, 攝影：許展源）

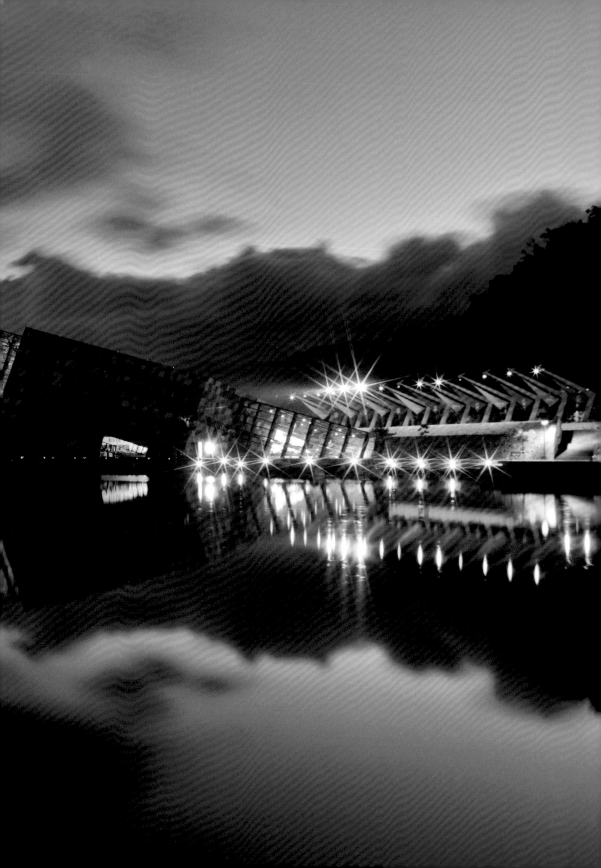

遙望蘭陽平原之美
雪山隧道出口

每逢周末假期，國道五號便成為許多開車族的噩夢，因為除了塞，還是塞！只因為雪山隧道通車後，大幅縮短台北、宜蘭兩地的距離，不過若不塞在車陣中，遠眺國道五號其實還挺美麗的，尤其在夜幕加持之下。

攝點概述

國道五號，又稱蔣渭水高速公路或北宜高速公路，是台灣首條橫跨東、西部的國道公路，北起台北市南港區，南迄宜蘭縣蘇澳鎮，全長54.3公里，是連接大台北地區和宜蘭兩地的重要交通要道。在國道五號尚未興建前，台北、宜蘭兩地往返的民眾只能依靠省道台2線（北部濱海公路）或台9線（北宜公路），但此兩公路受到海岸路線迂迴或雪山山脈阻隔影響，往往讓交通十分費時，因此才有國道五號的誕生。

而在整個國道五號的工程中，又以雪山隧道最為出名且重要，它不僅是台灣第一、世界第九長的公路隧道（12.9公里），同時也因興建難道之高而聞名全球，也因如此吸引了Discovery頻道與交通部合作，專為雪山隧道拍攝紀錄片《建築奇觀：台灣雪山隧道（Man Made Marvels: Taiwan's Hsuehshan Tunnel）》，藉此影片讓世人知道興建雪山隧道的艱辛過程，並稱雪山隧道足以躋身全球「最艱鉅建築工程」之列，該片於2006年8月27日晚間9:00首播，創下該頻道來臺以來收視率的最高紀錄，並陸續於全亞洲23個國家及全球播出。

拍攝心得

↗長曝下的國道五號好似一條俯臥在蘭陽平原的五彩巨龍。（PENTAX K-30＋PENTAX SMC DA 12-24mm F4 ED AL IF的21mm端。光圈F16，快門15秒，ISO 100，A光圈先決，自訂白平衡，RAW轉JPEG，攝影：許展源）

拍攝點：北宜公路67公里處髮夾彎（24°50'57.9"N 121°47'31.0"E）

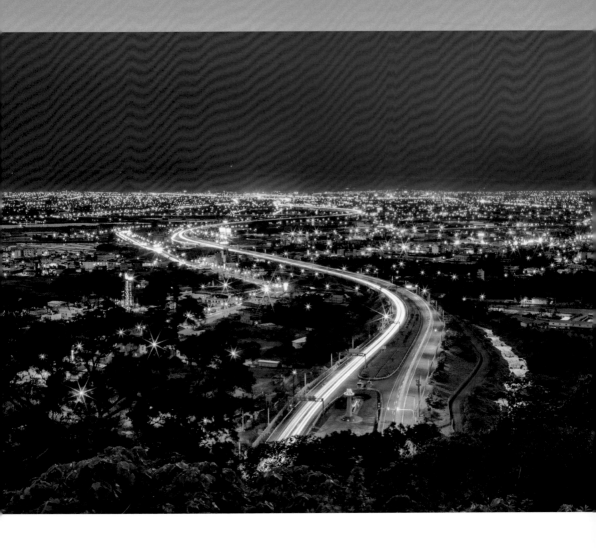

　　該拍攝點位於北宜著名的九彎十八拐之路旁的一處山坡走道上，約略於北宜公路67公里處，各位只要將下方攝點資訊內的經緯度座標輸入GPS或導航內即可找到，不過此山坡走道正位處大髮夾彎的頂點，因此無論是在停車和行走方面都需多加小心以策安全。從山坡上向前方望去，映入眼簾的就是鼎鼎有名的蘭陽平原，好天氣來此俯瞰其實相當壯觀，層層白雲高掛在藍天，下方是一片片翠綠田地以及

四處散落的民房，而國道五號蜿蜒貫穿其中，好似一頭沈睡中的巨龍，所站之地下方正好是雪山隧道的出口端，而前方就是頭城交流道。

　　這裡的拍攝和五楊高架有異曲同工之妙，都是以長曝車軌為主，焦段上約等效21mm的超廣角能發揮最佳的構圖，以假日的車流量來說，若要拍攝藍幕＋車軌，30秒一曝完成的機會頗大；如果運氣好碰到出景，建議還是分段多曝再疊圖合成方能得到更精彩的作品。

星空童話的美好
丟丟噹森林

宜蘭火車站自從和知名繪本作家幾米合作後,就搖身一變成可愛又療癒幾米繪畫車站,而周邊的主題公園和丟丟噹森林也都充滿幾米風格,是來宜蘭遊玩旅客心目中不可錯過的熱門景點,當到了晚上則又別有一番風味。

攝點概述

　　來到宜蘭,又怎麼能錯過位於宜蘭火車站南側的幾米主題公園呢?看見栩栩如生的幾米繪本主角從畫作中走出來,並搭配繽紛炫目的色彩,相信無論是大人或小孩在這裡都會歡樂無比。這兒原是廢棄的鐵路局舊宿舍區,經過重新規劃及整建,除了保留原有的歷史建築與老樹綠蔭外,並有知名繪本作家幾米的作品駐進,讓廢區有了全新的生命和樣貌。而在幾米主題公園斜對面約100公尺處,也就是宜蘭火車站正對面,則是丟丟噹森林,在此抬頭仰望便能輕易看見九株高達十四公尺的鋼鐵巨樹,是由建築師黃聲遠所精心打造的作品,因九芎樹本身十分強健而且耐旱耐瘠,有「鐵樹」之涵義,而宜蘭的舊名為「九芎城」,這也是黃聲遠當初以九株巨大鐵樹打造出丟丟噹森林的最主要意義。這裡最吸引人的就是鐵樹下奔馳的幾米星空列車,像是乘載著夢想穿越浩瀚的森林。

拍攝心得

　　無論是幾米主題公園或是丟丟噹森林到了晚上都會點燈,要捕捉夜景都相當推薦,但嚴格來說,丟丟噹森林或許更適合拍攝,因為站在幾米星空列車下抬頭仰望,鋼鐵巨樹下方的眾多吊燈就好像天上閃耀的星星,而星空列車在巨大鐵樹下飛馳而過,如此美麗的畫面值得駐足觀賞許久。來到這裡要拍攝夜間版的丟丟噹森林其實沒有太大的難度,基本上只要架上腳架縮光圈就可以拍攝了;構圖上,因鐵樹高大且距離又近,所以建議還是以超廣角甚至是魚眼鏡頭為主,方能藉由透視變形完整呈現出丟丟噹森林的氣勢,與星空列車的飛馳感。若不想讓天空太過單調,不妨要趁日落後的magic

hour前來拍攝，相信有了藍幕的加持下，相信能讓畫面的色彩更為豐富且耐看。當然，除了經典的正面角度之外，也記得多嘗試尋找不一樣的構圖視角，或許你也能拍出令人驚豔的獨特作品喲！

拍攝點：宜蘭市宜興路一段236號（24°45'16.9"N 121°45'26.4" E）

攝點資訊

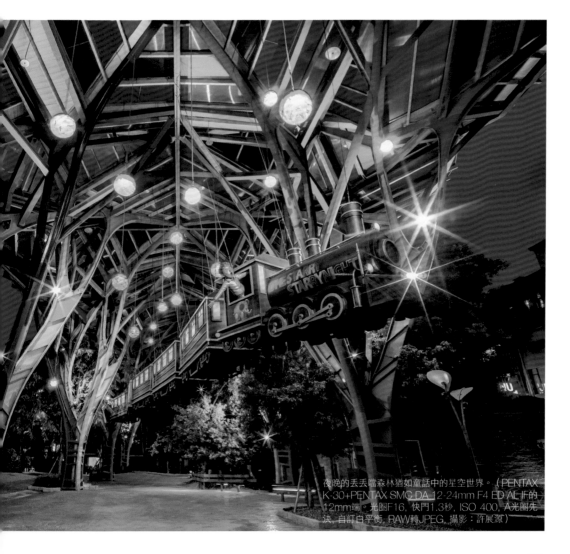

夜晚的丟丟噹森林猶如童話中的星空世界。（PENTAX K-30+PENTAX SMC DA 12-24mm F4 ED AL IF的12mm端。光圈F16，快門1.3秒，ISO 400，A光圈先決，自訂白平衡，RAW轉JPEG，攝影：許展源）

東部美景盡收眼底
南方澳觀景台

相信有不少讀者若從花蓮端走台9線往宜蘭方向行駛，當經過南方澳觀景台時大都會選擇在此暫時停車，一來是活動筋骨稍作休息，以舒緩長時間駕駛的疲勞，二來也是被眼前這片海天一色的美景給吸引。

攝點概述

　　南方澳漁港東臨太平洋且另三面環山，是座不可多得的天然港灣，除了是台灣三大漁港之一外，也是東部遠洋漁業的重要基地，若是站在漁港抬頭向西仰望，則會看見一座平台，它就是這次要介紹的拍攝地點：南方澳觀景台。南方澳觀景台的前身是昭安觀景台，位於台9線蘇花公路約108.2公里處，只要開車經過這裡便能看見，相當容易辨認，同時也是來往宜蘭、花蓮遊客大多都會停車休憩的中途點之一，此觀景台海拔約140公尺，原為停車場之後擴大改建成觀景平台，因為就位於蘇花公路旁且無任何遮蔽物，所以視野十分遼闊，站在觀景台向前望去，南方澳漁港、內埤海灘（又稱情人灣）、南安國中、豆腐岬、筆架山、南方澳大橋、蘇澳港甚至是遠方的龜山島都能盡收眼底，東部海岸風光的美景一覽無遺。

拍攝心得

　　來到這裡，我們倒覺得不用急於將相機拿出來，不妨先好好感受腳下這片土地的美麗，讓心情沉澱並加以思考如何取景構圖，再將相機拿出來拍攝也不遲。認真說來，如果時間非常充裕的話，這裡其實無論是清晨、下午或傍晚都相當適合拍照，因為方位面東，可以拍攝南方澳漁港的日出景色；而下午則是順光，能拍出色彩飽和的東海岸風光；傍晚則利用magic hour以藍幕搭配漁港燈火，將美麗的南方澳夜色收入記憶卡中，當然以上的前提是要有好天氣配合才行。在構圖方面，由於此處視野遼闊，因此能發揮的空間其實不小，喜歡大景的朋友就拿出超廣角鏡頭，將眼前的美景一起囊括入鏡，只要注意構圖比例基本上不會有太大問題；當然也可試著運用望遠鏡頭捕捉漁村或周遭的局部，這完全就端看自己的攝影眼如何發揮了。

攝點資訊

拍攝點：台9線蘇花公路108.2公里處
（24°34'35.4"N 121°51'59.3"E）

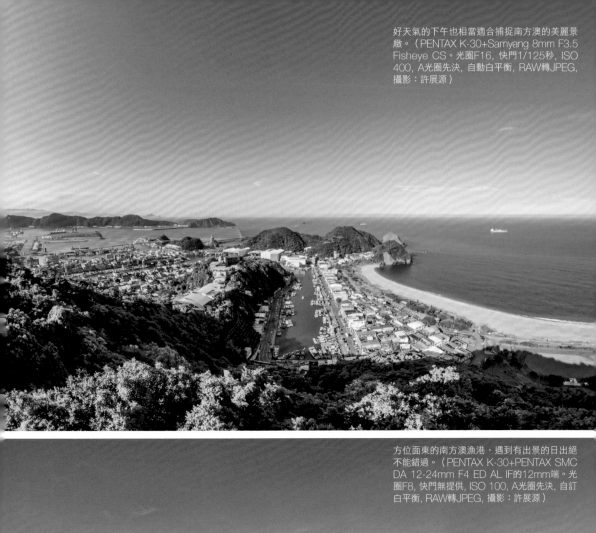

好天氣的下午也相當適合捕捉南方澳的美麗景緻。（PENTAX K-30+Samyang 8mm F3.5 Fisheye CS。光圈F16，快門1/125秒，ISO 400，A光圈先決，自動白平衡，RAW轉JPEG，攝影：許展源）

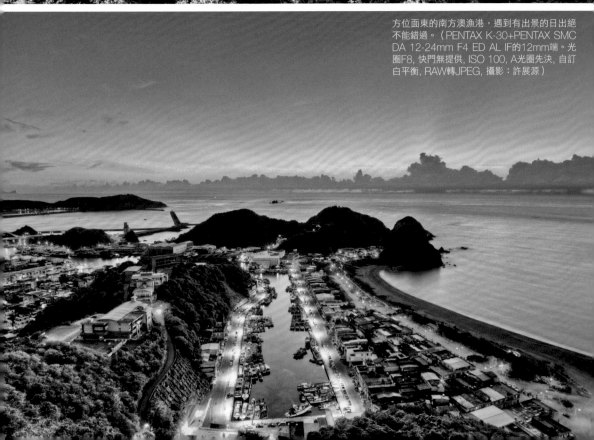

方位面東的南方澳漁港，遇到有出景的日出絕不能錯過。（PENTAX K-30+PENTAX SMC DA 12-24mm F4 ED AL IF的12mm端。光圈F8，快門無提供，ISO 100，A光圈先決，自訂白平衡，RAW轉JPEG，攝影：許展源）

全台夜景完全指南

TAIWAN NIGHT VIEW GUIDE

Chapter 8

夜景後製
技巧

面對高反差場景也不怕

HDR後製技巧完全解析

晨昏夜景時常需面對高反差場景，而解決的方式不外乎有搖黑卡、搭配漸層減光鏡和透過HDR後製方式處理這三種，若你不想搖黑卡，也不想額外花費購買減光鏡等配件，那麼HDR絕對是最符合最高CP值的首選！

何謂HDR？

想必各位一定有著這樣經驗：望著黃澄澄的夕陽，將天空雲彩點綴得無限精彩，但這時若想利用相機將這瞬間美景捕捉下來，往往會發現影像效果似乎不盡理想，不是天空死白就是地面一片漆黑，而這種亮暗對比顯著的場合，即是我們所謂的高反差環境。那什麼是

HDR（High Dynamic Range）？這大概要先從動態範圍開始說起。動態範圍即是明暗區域間的比例，由於人類眼睛能分辨的動態範圍遠大於相機所能記錄的，因此往往當下我們看到的景像，透過相機卻不能完整拍攝下來，因此需要藉由某些方式來盡量使攝得的影像能接近肉眼所見模樣，而前述三種方式都是可行的

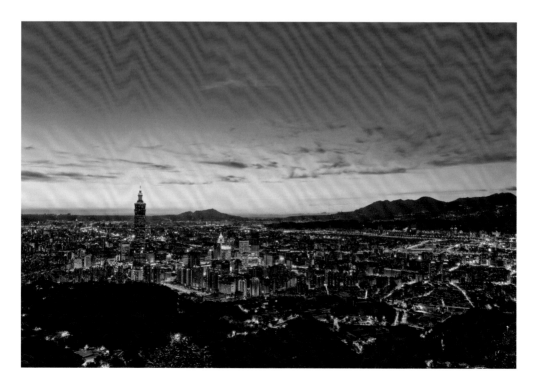

手法，而其中高動態範圍（HDR）影像技術則是本章節要介紹的重點！

那要進階HDR領域該準備哪些器材？一般來說，只要使用現役相機、一支三腳架及一套HDR後製軟體即可。至於相機該如何產生高動態範圍影像？其實各位也不用將它想得太過複雜，因為只要利用不同曝光時間多拍幾張，讓影像能分別清楚記錄到暗部、中間調和亮部的細節，然後再以軟體計算合成就能獲得一張曝光均勻且完美的高反差影像作品。有了基礎概念後，以下我們將從「相機設定」與「軟體教學」兩大區塊切入，讓你只要依序操作，就能輕鬆享受HDR高動態範圍影像所帶來的製作樂趣。

相機設定

由於HDR高動態範圍影像是透過數張相同角度但不同曝光值影像疊圖而成，所以在拍攝過程中必須使用三腳架與快門線輔助，如此有效避免HDR軟體合成時產生疊影等問題。另外，由於被攝物並非都是靜止不動的，所以要拍攝高動態範圍的影像素材，除了每張照片拍攝間隔時間不宜過久外，最好還能搭配相機的包圍曝光及連拍功能，以便能在極短時間內獲得數張不同曝光度的影像素材。但如果你的相機並無內建自動包圍曝光（BKT）功能也請別擔心，只要使用曝光補償功能（±EV）替代即可，只不過曝光補償間隔級數最好在拍攝前就先行確認好，以免思考時間過長而讓影像畫面產生變化，當然也會間接增加疊圖殘影的產生。至於拍攝格式，由於目前較新版的修圖軟體（如：Canon DPP、Adobe Lightroom）均已支援RAW檔合成疊圖，所以建議拍攝RAW或RAW+JPEG，以確保後製時能擁有較大的編修彈性。

相機設定教學

STEP 1▶
將相機架於三腳架上，並使用快門線輔助拍攝。

STEP 2▶
檔案格式建議選擇RAW＋JPEG，以擁有較多的後製空間。

STEP 3▶
開啟自動包圍曝光，至於曝光間距為何？端看環境反差而定。

STEP 4▶
新型相機則可針對包圍曝光進行曝光補償的連動調整。

Tips

善用相機內建HDR功能

為了讓玩家可更容易於高反差環境下拍出滿意作品，目前大部分新型相機都有內建HDR合成功能，且即時變換各種影像風格，讓你只要簡單套用，就能拍出各種饒富趣味的影像作品。

增加影像寬容度
軟體教學－HDR後製實例

和以往相較，現今要製作HDR影像的確更為方便且很好上手，尤其是大多數玩家常用的後製軟體均有支援HDR影像合成功能，讓你只要簡單套用就能輕鬆獲得高品質的HDR效果，以下我們就以Canon DPP和Adobe Lightroom為操作範例。

DPP之HDR工具操作步驟

STEP 1▶
載入影像所在的資料夾，並選取3張欲編修的影像後，再點選上方「Tools」的「Start HDR Tool」。

STEP 2▶
若拍攝時沒有使用三腳架，可將「Auto Align」打勾並按下「Start HDR」，就會開始自動對齊影像並執行HDR。

STEP 3◀
在「Presets」清單中，共有5種HDR效果可供選擇。

STEP 4▼
若想進行細部微調，可滑動下方各項數值滑桿，最後再按「Save as」另存新檔即可。

DPP 4.6.10

Canon Digital Photo Professional（以下簡單 DPP）是Canon原廠所開發的影像後製編修軟體，其最大特色就是完全支援自家的RAW檔、機身調控檔和數位鏡頭優化（DLO）功能，如果對影像後製沒有特別需求的玩家，其實DPP就已經相當好用了，除此之外，它還內建「影像合成」和「HDR」這兩種工具，而其中可藉由HDR工具將3張曝光不同的影像合成為一張具有高動態範圍的亮眼作品，對於經常需要拍攝晨昏夜景的玩家來說，是個非常實用的功能。

Canon DPP的HDR提供了「Natural（自然）」、「Art standard（標準藝術）」、「Art vivid（鮮豔藝術）」、「Art bold（油畫藝術）」、「Art embossed（浮雕藝術）」這5種效果，並且還可針對亮度、飽和、對比、強度、平滑和精細度進行微調。

官網：support-tw.canon-asia.com

■5種HDR效果比較

Natural

Art standard

Art vivid

Art bold

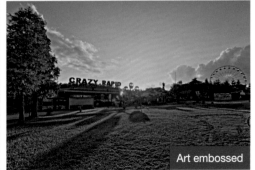

Art embossed

LR 2015.9

Adobe Photoshop Lightroom CC（以下簡稱LR）是Adobe針對專業攝影師所推出的影像編修軟體，是屬旗下Photoshop產品系列的一部份。LR最大特色是所有介面和功能均完全針對影像後製而設計，拿掉了Photoshop複雜的圖層概念，但卻加入「編目」這個極為重要的功能，因為軟體本身是採用非破壞性的編輯方式，除了不會對原圖（RAW檔）產生任何影響之外，而且所做的每個動作，像是設計旗標、評等、顏色標籤、新增關鍵字⋯⋯等篩選動作，或是在相片編輯模組中所做的任何調整，通通都會被儲存在編目之中。因此透過編目記錄你可以隨時將影像回復到先前任何一個編修步驟，或是原始尚未編修的樣子，對於大量影像的編修和管理都相當方便。

官網：www.adobe.com/tw

LR之HDR功能操作步驟

STEP 1▲
開啟LR讀入影像所在的資料夾，並選取3~5張欲編修的影像後，再點選上方「相片」的「相片合併」的「HDR」。

STEP 2▲
可視喜好勾選「自動對齊」和「自動調色」，以及選擇「移除重疊量」的程度，然後按下「合併」。

STEP 3▲
合併完成的DNG檔，可在相片編輯模組中依個人喜好進行更細部的編修。

STEP 4▲
最後在「檔案」的「轉存」選擇欲輸出的條件，並按下「轉存」即可。

編修前

編修後

TAIWAN NIGHT VIEW GUIDE

總編輯	林家興／Eastern Lin‧Editor-in-Chief
副主編	黃暐淇／August Huang‧Deputy Chief Editor
廣告部主任	王雅慧／Cindy Wang‧Advertising Supervisor
行政助理	李麗彬／Betty Lee‧Sales Specialist
作品提供	Lyle Lee、YAMEME、丁健民、阿偉蘇、許展源、盧彥佐、奇美博物館
封面／內頁設計	Elsa Lin

榮譽董事長	詹宏志／Hung-Tze Jan‧Honorary Chairman
首席執行長	何飛鵬／Fei-Peng Ho, CEO
總經理	吳濱伶／Stevie Wu, Managing Director

出版	城邦文化事業有限公司 Published by Cite Publishing Limited
發行	英屬蓋曼群島商家庭傳媒股份有限公司城邦分公司 Distributed by Home Media Group Limited Cite Branch
地址	10483 臺北市民生東路二段141號7樓 7F No. 141 Sec. 2 Minsheng E. Rd. Taipei 10483 Taiwan
電話	+886 (02) 2518-1133
傳真	+886 (02) 2500-1902
E-mail	photo@hmg.com.tw

讀者服務專線	0800-020-299（週一至週五 09:30～12:00、13:30～18:00）
讀者服務傳真	（02）2517-0999、（02）2517-9666
城邦客服網	http://service.cph.com.tw
城邦書店	10483台北市中山區民生東路二段141號1樓 城邦讀書花園www.cite.com.tw
書店電話	(02) 2500-1919
書店營業時間	週一至週五 9:00～20:30、週六、週日及例假日10:30～18:00

ISBN	978-986-306-209-7
版次	2017年4月初版
定價	新台幣399元／港幣133元

製版／印刷	凱林彩印股份有限公司
經銷商	高見文化行銷股份有限公司‧日翔文化股份有限公司 統一超商股份有限公司‧金石堂圖書股份有限公司 萊爾富國際股份有限公司‧富群超商股份有限公司

香港發行所	城邦（香港）出版集團有限公司 香港灣仔駱克道193號東超商業中心1樓
電話	（852）2508-6231
傳真	（852）2578-9337
E-mail	hkcite@biznetvigator.com

馬新發行所	城邦（馬新）出版集團
地址	41, Jalan Radin Anum,Bandar Baru Seri Petaling, 57000 Kuala Lumpur,Malaysia.
電話	（603）9057-8822
傳真	（603）9057-6622
E-mail	cite@cite.com.my

U0020352

國家圖書館出版品預行編目（CIP）資料

全臺夜景完全指南／DIGIPHOTO
編輯部著. -- 初版. -- 臺北市：城邦文
化出版：家庭傳媒城邦分公司發行，
2017.04
面；　公分
ISBN 978-986-306-209-7 (平裝)

1.風景攝影 2.攝影技術 3.數位攝影

953.5　　　　　　　105021620

著作權所有‧翻印必究 Printed in Taiwan

◎書籍外觀若有破損、缺頁、裝訂錯誤等不完整現象，想要換書、退書或有大量購書需求等，請洽讀者服務專線。